LA CRITIQUE SCIENTIFIQUE

LA CRITIQUE
SCIENTIFIQUE

PAR

ÉMILE HENNEQUIN

PARIS

LIBRAIRIE ACADÉMIQUE DIDIER
PERRIN ET C^{ie}, LIBRAIRES-ÉDITEURS
35, QUAI DES GRANDS-AUGUSTINS, 35
1888
Tous droits réservés.

LA CRITIQUE SCIENTIFIQUE

AVANT-PROPOS

De son origine à son état actuel, la critique des œuvres d'art accuse dans son développement deux tendances divergentes, dont on peut aujourd'hui constater l'antagonisme. Il convient de ne plus confondre des travaux aussi différents que la chronique d'un journal sur le livre du jour, les notes bibliographiques d'une revue, les feuilletons qui racontent le Salon ou les pièces de la semaine, et certaines études, par exemple, de M. Taine, un chapitre

de Rood sur la peinture, les recherches de Posnett sur la littérature de clan, de Parker sur l'origine des sentiments que nous associons à certaines couleurs, de Renton et de Bain sur les formes du style. Tandis que les écrits de la première sorte s'attachent, en effet, à critiquer, à juger, à prononcer catégoriquement sur la valeur de tel ou tel ouvrage, livre, drame, tableau, symphonie, ceux de la seconde poursuivent, comme on sait, un tout autre but, tendent à déduire des caractères particuliers de l'œuvre, soit certains principes d'esthétique, soit l'existence chez son auteur d'un certain mécanisme cérébral, soit une condition définie de l'ensemble social dans lequel elle est née, à expliquer par des lois organiques ou historiques les émotions qu'elle suscite et les idées qu'elle exprime. Rien de moins semblable que l'examen d'un poème en vue de le trouver bon ou mauvais, besogne presque judiciaire et communication confidentielle qui consiste, en beaucoup de

périphrases, à porter des arrêts et à avouer des préférences, ou l'analyse de ce poème en quête de renseignements esthétiques, psychologiques, sociologiques, travail de science pure, où l'on s'applique à démêler des causes sous des faits, des lois sous des phénomènes étudiés sans partialité et sans choix. Le premier de ces genres peut conserver son appellation primitive puisqu'il est tout d'appréciation ; quant au second, il serait bon qu'on se mît à le désigner par un vocable propre ; celui d'*esthopsychologie* pourrait convenir à un ordre de recherches où les œuvres d'art sont considérées comme les indices de l'âme des artistes et de l'âme des peuples ; mais ce mot est incommode, disgracieux ; nous nous excusons de l'employer parfois et nous le remplacerons le plus souvent par le terme critique scientifique que nous opposons à critique littéraire dans un sens à préciser.

LA CRITIQUE SCIENTIFIQUE

ÉVOLUTION DE LA CRITIQUE

La critique littéraire qui a débuté aux temps modernes et en France par les examens de Corneille et de Racine, par Boileau et Perrault, apparut comme un genre distinct dans la seconde moitié du xviiie siècle, dans ce pays, avec La Harpe et les Salons de Diderot, en Angleterre avec Addison, en Allemagne avec Lessing. Elle fut l'examen des écrits classiques ou contemporains, selon le goût de celui qui entreprenait d'en parler, et encore selon le goût d'une coterie et selon certaines traditions. En assumant publiquement son rôle, le cri-

tique prenait pour admis que son verdict représentait non seulement son opinion personnelle, mais celle de nombreux lecteurs, et quand il manifestait son approbation ou sa désapprobation à l'endroit de l'œuvre dont il discutait, il avait soin de s'en rapporter aux règles, c'est-à-dire, en définitive, aux appréciations plus générales de critiques antérieurs, et en dernier lieu, à Aristote. Ecrire sur un livre revenait donc à dire : ce livre plaît ou déplaît à son juge, comme il plaît ou déplaît à beaucoup de gens qui partagent habituellement son avis, comme il aurait plu ou déplu à certains auteurs respectables, en vertu d'une hypothèse confirmée par tel ou tel passage de leurs écrits.

Ce genre de critique littéraire dont il fallait déterminer exactement l'objet, est le seul qu'on ait pratiqué au siècle passé et au commencement du nôtre. Il n'est pas d'essayiste qui ne s'y soit adonné. Les articles bibliographiques des journaux et des revues, les

comptes rendus des expositions de peinture et des concerts sont faits sur ce modèle que réalisent encore les polémiques qui ont marqué l'avènement du romantisme et du réalisme, les feuilletons des lundistes, ceux notamment où M. Sarcey corrobore ses vues personnelles sur le théâtre, des opinions de la bourgeoisie parisienne et d'axiomes d'origine indécise. Malgré quelques différences dans les dehors, il faut encore ranger dans cette catégorie, la plupart des portraits d'écrivains, les articles savants et partiaux de M. Brunetière, la majeure partie des histoires de l'art d'écrire qui, comme l'œuvre principale de M. D. Nisard, sont plus doctrinaires qu'historiques. Cette sorte de critique passe pour un genre littéraire pratiqué par des auteurs qui sont seulement des littérateurs. Elle suppose chez celui qui l'exerce, de la lecture, de la mémoire, un esprit ouvert aux impressions artistiques, des penchants décidés mais ordinaires, une certaine modération d'âme

qui rend ses appréciations conformes à celles du public et qui fait qu'il les adopte. Car la critique littéraire consiste à exprimer des opinions, et celles-ci ne valent qu'autant qu'elles sont partagées.

A côté et au dedans de ce genre traditionnel, se sont produits certains travaux sur les œuvres d'art qui ne peuvent être assimilés aux précédents que par une erreur de langage. En même temps que reparaissait en France, à la Restauration et depuis, la science et la muse de l'histoire, divers professeurs de la Sorbonne, Cousin notamment pour le XVII^e siècle et Villemain, pour les classiques, joignirent à leurs jugements critiques, des considérations sur la biographie et l'esprit des auteurs qu'ils étudiaient, sur les mœurs de leur temps. La question touchant le plaisir ou le déplaisir que causait ou méritait de causer telle œuvre, demeurait posée ; mais on s'astreignait à savoir, en outre, quelle était la personne c'est-à-dire l'intelligence qui l'avait

produite, et encore quel était l'ensemble des circonstances historiques c'est-à-dire sociales, dont sa production avait été entourée: pour ces deux sortes de renseignements le critique avait à se doubler d'un historien ou d'un biographe et devait pénétrer dans le domaine des sciences morales. Les recherches qu'on inaugurait ainsi furent départagées presque aussitôt entre Sainte-Beuve et M. Taine; l'un fut un critique biographe, ne voyant en chaque écrivain que ce qu'il a d'individuel, comme le fait encore M. Edmond Scherer; l'autre est un critique historique ou plus exactement sociologique, qui étudie dans l'homme de lettres l'époque dont il est le représentant, comme l'ont tenté depuis M. Mézières et M. Deschanel.

La méthode que pratiqua Sainte-Beuve et le but qu'il poursuivit sont indiqués suffisamment dans un article sur *Chateaubriand jugé par un ami intime*, dans le tome III des *Nouveaux Lundis*. Sainte-Beuve explique qu'il ne

peut juger une œuvre « indépendamment de la connaissance de l'homme même qui l'a écrite ». Il regrette — en juillet 1862, — « que la science du moraliste » encore mal organisée, soit à l'état pour ainsi dire anecdotique; la critique reste donc un art qui demande chez celui qui l'exerce des dons innés. Ceux-ci concédés, il faut, pour connaître un auteur, qu'on se renseigne sur sa patrie immédiate, sur sa race, sur ses parents, de façon à dériver ses facultés de celles de ses ascendants. Quand cela est possible, il faut faire la contre-épreuve des indications recueillies de la sorte, en examinant le caractère des frères, des sœurs, des descendants de l'écrivain qu'on examine. Puis viennent les recherches sur son enfance, sur son éducation et enfin sur les groupes littéraires dont il a d'abord fait partie. Ici Sainte-Beuve revient à son ambigüité du début, et dit tout d'une haleine: « Chaque ouvrage d'un auteur, vu, examiné de la sorte, à son point, après

qu'on l'a replacé dans son cadre, et entouré de toutes les circonstances qui l'ont vu naître, acquiert tout son sens, son sens historique, son sens littéraire... Être en histoire littéraire et en critique, un disciple de Bacon, me parait le besoin du temps et une excellente condition première pour juger et goûter ensuite avec plus de sûreté. » Sainte-Beuve développe plus loin l'idée exprimée dans ce second membre de phrase, et conseille, pour *apprécier* un auteur, de le comparer à ses antagonistes et à ses disciples, de distinguer les diverses manières de son talent, de déterminer ses opinions sur certains sujets d'ordre général, enfin de résumer sa nature morale dans une formule exacte et concise. On aura distingué les deux ordres de recherches que Sainte-Beuve confond et prescrit. D'une part il veut juger l'auteur et faire cette sorte de critique proprement dite dont nous avons défini plus haut la nature. Mais il veut aussi le connaître, sans parvenir à voir que

cette connaissance n'affecte en rien le plaisir esthétique que peuvent donner ses livres. Pour les juger, il s'attache à déterminer la plupart des facteurs qui ont pu influer sur le développement intellectuel de leurs auteurs, c'est-à-dire le milieu physique, les antécédents héréditaires, l'éducation. Il est inutile de montrer ici que dans l'état actuel de la science, ces influences, marquées pour les masses auxquelles est applicable la loi des moyennes, exercent une action extrêmement irrégulière et peu discernable sur la formation des écrivains et qu'au surplus elles n'augmentent ni ne diminuent en rien la valeur de ce qu'ils ont pu produire.

M. Taine a porté dans la critique un esprit autrement clair et fort ; muni de solides études scientifiques, aussi apte aux hautes généralisations qu'à la patiente recherche des détails, animé de l'audace des novateurs, il a fait faire à la critique des progrès considérables et l'a constituée sous forme de science. Il

renonce tout d'abord, tacitement mais en pratique, à blâmer ou à louer les œuvres et les écrivains dont il parle. Le fait qu'il s'en occupe lui paraît suffire à indiquer qu'il les regarde comme doués de mérite ou comme significatifs, et, cette attitude attentive ou admirative une fois prise, il s'attache à résoudre les deux problèmes qu'il envisage à propos de livres et d'artistes: celui du rapport de l'auteur avec son œuvre, et celui du rapport des auteurs avec l'ensemble social dont ils font partie, questions délicates et fécondes que M. Taine a le mérite d'avoir aperçues le premier et qui sont débattues dans ses œuvres les plus considérables, *L'Histoire de la littérature anglaise* et *La Philosophie de l'art*.

Dans la préface du premier de ces ouvrages, M. Taine explique que sa méthode est une sorte de dialectique qui consiste à remonter de l'œuvre littéraire à l'homme physique qui l'a produite, de cet homme physique à

l'homme intérieur, à son âme ; puis aux causes même de cette constitution psychologique. Ces causes paraissent à M. Taine résider dans l'ensemble des circonstances physiques et sociales dont l'écrivain est entouré, et qu'il groupe sous ces trois chefs : la race, le milieu physique et social, le moment. Il pose ainsi « une loi de dépendance mutuelle » entre une société donnée et sa littérature. Envisageant l'histoire comme un problème de psychologie et émettant cette vue profonde que de tous les documents historiques, le plus significatif est le livre, et de tous les livres le plus significatif encore, celui qui a la plus haute valeur littéraire, M. Taine aboutit à cette conclusion de sa préface qui résume la pratique de son système : « J'entreprends d'écrire l'histoire d'une littérature et d'y chercher la psychologie d'un peuple. » C'est là sa théorie générale; il en reprend un point particulier dans la première partie de la *Philosophie de l'art* où il traite de l'influence

qu'exerce sur l'artiste le milieu historique
et social dans lequel il se trouve placé, abstraction faite de sa race, de son habitat. M. Taine
expose ici comment la part que prend l'artiste
à toute la situation de ses contemporains,
son imitation des traits marquants de leur état
d'âme, sa soumission aux conseils qu'il reçoit
et à l'accueil qui est fait à ses œuvres, détruiront dans son esprit les tendances peu
conformes au caractère général de l'époque
ou l'empêcheront tout au moins de les
manifester. Ce système et le précédent,
M. Taine s'efforce de le prouver en l'appliquant. C'est ainsi qu'il essaie de dériver le
génie particulier des écrivains anglais des
propriétés originelles de l'esprit de la race
anglo-normande, que la sculpture grecque,
la peinture hollandaise et flamande lui paraissent refléter exactement les pays et les
époques auxquels elles appartiennent.

Dans d'autres œuvres, moins importantes,
les *Essais de critique et d'histoire*, le *Tite-*

Live, le *La Fontaine*, l'*Idéalisme anglais*, M. Taine continue et perfectionne la sorte de critique biographique que pratiquait Sainte-Beuve et s'efforce d'appliquer aux individus isolés sa théorie de l'influence de la race et des milieux. Partant du principe que les choses morales ont, comme les choses physiques, des dépendances et des conditions, il esquisse la vie de chacun des écrivains qu'il veut étudier, montre le pays où il est né, le lieu où il a vécu, puis, analysant son œuvre et en dégageant les principaux caractères, il exprime l'âme qu'ils révèlent, en une formule à plusieurs termes. Saint-Simon est ainsi un gentilhomme féodal contraint à la vie des cours, ambitieux, passionné, artiste par tempérament et écrivain par nécessité; Tite-Live, un orateur forcé par les circonstances à écrire l'histoire; Balzac un homme d'affaires, un Parisien, un tempérament expansif, un esprit à la fois savant, philosophique et visionnaire.

Tous ces travaux marquent une tendance croissante à considérer l'étude des œuvres littéraires comme un département des sciences morales. M. Taine veut démontrer un point de méthode historique, prouver que toute une série de documents, négligés jusqu'ici, sont à consulter pour connaître les hommes du passé ou de ce temps. Pour cela il accumule les faits, associe les anecdotes et les citations, les récits historiques et les caractères littéraires, expose et raconte, généralise et conclut, tente en un mot une démonstration au lieu de prononcer des jugements, de défendre ou d'attaquer une esthétique. Il analyse et commente au lieu de louer ; il résume au lieu de blâmer. Il considère l'œuvre d'art non en soi, mais comme le *signe* de l'homme ou du peuple qu'il veut connaître. Après avoir paraphrasé ses beautés, retracé sans appréciation et sans restriction le plaisir ou l'émotion qu'elle peut procurer, il l'envisage comme un moyen de connaître l'âme de son auteur, puis l'âme de

ceux dont cet homme a été le contemporain et le compatriote. Il déduit d'une littérature quelque chose de plus profond même que l'histoire, la connaissance des états d'âmes intimes et successifs de tout un peuple; c'est par là que son œuvre inaugure et fait date.

M. Taine est allé le plus loin dans le sens de la critique scientifique pure. Depuis la publication de *l'Histoire de la littérature anglaise*, il ne s'est guère produit dans le domaine de cette méthode de tentatives dignes de mention. M. Paul Bourget a publié des *Essais de Psychologie* d'une valeur littéraire que l'on s'est empressé justement de reconnaître ; mais il ne paraît pas que ces essais contiennent des vues scientifiques originales, ni que l'auteur tienne à défendre les thèses qu'il énonce. Les écrivains y sont analysés à la façon de M. Taine par grands traits vagues, et M. Bourget ne s'attarde pas à justifier l'assertion principale de ses préfaces, celle que les auteurs d'une époque déterminent les ca-

ractères de l'époque artistique suivante. Les chroniques de M. Lemaître et de M. France abondent en dissertations charmantes et futiles. Les articles de M. Geffroy sont de pure appréciation et les essais de M. Sarrazin, quel que soit leur mérite, ne poussent pas à fond l'analyse. M. de Vogüé est essentiellement un moraliste dans ses belles études sur les écrivains russes. La critique d'art n'a revêtu un caractère scientifique intéressant que chez M. Taine. La critique musicale, abstraction faite de certains travaux d'esthétique pure, et la critique dramatique ne présentent rien de notable. A l'étranger de même, il est inutile de tenir compte soit des travaux de Brandès qui suit Sainte-Beuve, soit de la critique anglaise qui est théologique avec M. Matthew Arnold, historique et rhétorique avec M. Pater, esthétique chez Vernon Lee et Symonds, idéaliste avec M. Ruskin. Seul, M. Posnett, dans un livre tout récent: *Comparative littérature*, envisage dans un esprit nouveau le problème de la

morphologie artistique, et s'attache à démêler, dans une énumération malheureusement superficielle, quelle influence ont exercée sur la forme littéraire, sur l'individuation des personnages par exemple et la description de la nature, les différentes formes de la vie sociale, le clan, la communauté urbaine, la nation, le cosmopolitisme.

L'histoire du développement graduel de l'esthopsychologie s'arrête donc ici. Les premiers travaux de cette science ont consisté à déterminer les caractères des œuvres d'art, sans les apprécier, et à en déduire l'existence d'une certaine constitution psychologique chez leurs auteurs et chez ceux dont, pour certaines raisons, ces auteurs pouvaient être considérés comme les types. C'est dire que l'esthopsychologie est une science qui permet de remonter de certaines manifestations particulières des intelligences à ces intelligences mêmes et au groupe d'intelligences qu'elles représentent. Les manifestations qu'elle analyse : livres,

partitions, tableaux, statues, monuments, ont
en commun le caractère d'être « esthétiques »,
de tendre à être belles et à émouvoir. Mais
elle les analyse non pour déterminer dans
quelle mesure ces manifestations atteignent
cette beauté, mais pour connaitre la façon
dont elles la réalisent, dont elles sont origi-
nales, individuelles, telles enfin qu'on puisse
en extraire un ensemble de particularités
esthétiques permettant de conclure à l'exis-
tence, chez leurs auteurs et ses similaires,
d'une série parallèle de particularités psycho-
logiques. En termes plus brefs, l'esthopsy-
chologie n'a pas pour but de fixer le mérite
des œuvres d'art et des moyens généraux par
lesquels elles sont produites ; c'est là la tâche
de l'esthétique pure et de la critique littéraire.
Elle n'a pas pour objet d'envisager l'œuvre
d'art dans son essence, son but, son évo-
lution, en elle-même ; mais uniquement au
point de vue des relations qui unissent ses
particularités à certaines particularités psy-

chologiques et sociales, comme révélatrice de certaines âmes ; l'esthopsychologie est la science de l'œuvre d'art en tant que signe.

Si elle est obligée de partir de certaines considérations d'esthétique, c'est à titre de données préalables, et comme la physique pure se sert des lois de la mécanique. D'autre part, ayant à déterminer d'une façon précise et individuelle, la nature de l'esprit d'artiste qu'elle veut connaître, elle est obligée de recourir aux notions générales sur l'intelligence humaine que donne la psychologie ; et s'appliquant à démêler les groupes naturels d'hommes auxquels un artiste peut servir de type, elle est contrainte de s'adresser à la sociologie et à l'ethnologie. C'est entre ces trois sciences, l'esthétique, la psychologie et la sociologie, qu'il convient de fixer provisoirement le ressort propre de la critique scientifique. L'objet des pages suivantes sera d'explorer en détail ce domaine, des départements où l'investigation a été poussée fort

avant à ceux où elle n'a pas encore commencé ; puis de définir les relations actives et passives de la nouvelle science avec ses aînées. Comme elle en est à ses débuts, qu'elle n'a ni entrepris la totalité de sa tâche, ni abordé toutes ses parties, ce qui nous reste à dire est plutôt un programme qu'un exposé.

LA CRITIQUE SCIENTIFIQUE

ANALYSE ESTHÉTIQUE

I

Théorie de l'analyse esthétique; l'œuvre d'art. — D'après la définition que nous venons de donner de la critique scientifique, il faudra pour pouvoir conclure d'une œuvre d'art à certaines âmes dont elle est le signe en vertu de certaines relations qu'il nous reste à indiquer plus loin, il faudra commencer par analyser le livre, le tableau ou la symphonie à interpréter. Ces œuvres sont essentiellement des ensembles de moyens d'action sur les sens, propres à susciter des émotions d'un certain

ordre. L'œuvre littéraire, notamment, est un ensemble de phrases écrites ou parlées, destinées, par des images de tout ordre, soit très vives et précises, soit plus vagues et idéales, à produire chez ses lecteurs ou ses auditeurs une sorte spéciale d'émotion, l'émotion esthétique qui a ceci de particulier qu'elle ne se traduit pas par des actes, qu'elle est fin en soi.

Cette définition diffère assez peu de celle que M. Spencer a donnée et dont la preuve, comprise cependant en partie dans les *Principes de Psychologie* et les *Essais*, demanderait encore tout un traité. Elle a été attaquée récemment par quelques esthéticiens français[1] ; elle pourra ne pas paraître complète.

1. Notamment M. Guyau dans un livre d'ailleurs excellent, les *Problèmes de l'esthétique contemporaine*. Les objections de M. Guyau contre la théorie qui fait de l'œuvre d'art un jeu, un moyen artificiel d'émouvoir fictivement, proviennent de ce que cette hypothèse paraît écarter de l'art toute notion d'agrément, d'utilité, de réalité, de bonté. M. Guyau revendique pour les choses bonnes, utiles, agréables, la vertu de susciter des émotions artistiques. Mais la question n'est pas là.

Nous la conservons cependant et elle nous paraît, à l'exemple de toutes les bonnes définitions, exprimer avec précision, non pas tel état de l'œuvre d'art, mais son devenir, le sens dans lequel elle se développe, et le but dont approchent le plus les plus hautes[1].

Quoi qu'il en soit, au point de vue même du sens commun, l'opinion que nous adoptons semble comprendre une partie de la vérité. Un roman, pour prendre un cas précis, est une suite de phrases écrites, destinées à représenter un spectacle émouvant; l'émotion

Car les choses utiles et bonnes ne suscitent ces émotions que quand elles sont belles par-dessus le marché, et ces émotions esthétiques sont bien différentes de celles que procure la chose bonne en tant que bonne. La vue d'un panier de pêches est sans doute esthétique ; mais en est-il de même de la vue d'une terrine de foie gras, d'un morceau de grosse toile molle ? M. Guyau néglige de montrer : 1° Que le sentiment esthétique que peut causer une chose utile, est de même nature que le sentiment de plaisir qu'elle donne au moment où on en a besoin ; 2° que des objets utiles, bons, agréables, réels, vivants peuvent susciter une émotion esthétique quand ils sont seulement utiles, bons, etc.

1. Confrontez la définition de M. Sully Prudhomme dans l'*Expression* : « Toute œuvre d'art a pour but de vous émouvoir au moyen d'un certain composé de sensations. »

qu'on ressent après l'avoir lu et en le lisant, est sa fin ; cette émotion se distingue de celle que produirait le spectacle réel substitué au spectacle représenté du roman, en ce qu'elle est plus faible, comme toute représentation ; en ce qu'elle est inactive, en ce qu'elle ne provoque sur le moment ni des actes, ni des tendances à un acte. On ne se porte pas au secours du héros que l'on assassine au dernier chapitre, et, s'il se marie, la joie qu'on peut en ressentir est sans suites pratiques. Que l'artiste use d'éléments choisis dans le réel et agissant par leur vérité, ou d'éléments empruntés de même, mais de valeur émotionnelle accrue, parfaits, et agissant par leur caractère d'idéal, — qu'il se serve de faits minutieusement décrits comme dans tout l'art prosaïque et réaliste, ou de mots et par conséquent de types vagues, comme dans tout l'art poétique et idéaliste, puisés à ces deux sources, ses œuvres tenteront également d'émouvoir et d'émouvoir stérilement.

Nous rechercherons plus tard si ces émotions, inefficaces sur le moment, ne deviennent pas, dans la suite, des motifs de conduite, en d'autres termes, si le genre de lectures ne modifie pas le caractère ; on pourra examiner encore si l'habitude de ces émotions sans aboutissement, quelle qu'en soit la nature, n'entraîne pas certaines conséquences morales. Mais, à part ces restrictions, on peut dire que l'œuvre littéraire est un ensemble de signes écrits destinés à produire des émotions inactives [1], et la première tâche de l'analyste qui entreprend d'extraire d'un ou plutôt de plusieurs livres d'un même auteur des renseignements psychologiques, sera donc de déterminer la nature, la particularité, à la fois des moyens employés et des émotions produites par l'auteur. Il devra envisager ce

1. M. Guyau (*Prob. de l'esth. contemp.*) passe fort près de cette opinion. Voir à la page 30 et, plus loin, p. 77, cette définition du beau : « Le beau est une perception ou une action qui stimule la vie et produit le plaisir par la conscience rapide de cette stimulation générale. »

double problème : quelles sont les émotions que l'ensemble des œuvres de tel auteur suscite, et par quels moyens les provoque-t-il ; qu'exprime tel auteur, et comment exprime-t-il ?

L'ordre dans lequel ces deux questions seront traitées importe peu, car la solution de l'une n'implique pas la solution de l'autre. On peut donc commencer par déterminer les particularités de forme d'un auteur, et rechercher ensuite à quels effets il les emploie, ou remonter de ces émotions aux artifices qui les causent.

Nous supposerons ce second cas. Par une lecture étendue, variée, comprenant la plupart des grandes littératures, l'analyste se sera mis en possession d'un type moyen du genre qu'il examine, — nous prendrons pour exemple le roman. Il est donc capable, par une série de comparaisons et de souvenirs, de discerner dans l'œuvre qu'il étudie les parties marquantes, originales, caractéris-

tiques. Il l'a compulsée la plume à la main, dans une lecture méthodique, et ses remarques sont formulées en notes classées. Il commencera à chercher à reconnaître le nombre, la nature et l'intensité des émotions que cette lecture suscite, à les classer; il se trouvera alors arrêté court par une difficulté qui ne semble encore avoir été aperçue par aucun esthéticien.

En effet, tous les systèmes de classification des émotions mettent à part les émotions esthétiques[1], et en forment une division spéciale séparée des émotions ordinaires. Or, nous avons vu que l'émotion esthétique est une forme inactive de l'émotion ordinaire, et que chacune de ces dernières peut tour à tour devenir esthétique, et résulter, avec quelque modification, de la vue ou de l'audition d'une œuvre d'art. D'autre part, on ne peut classer les émotions esthétiques sous les différents

1. Voir Bain, *Émotions et volonté*, I, 14. Wundt. *Psych. phys.* IV, 18.

chefs que l'on applique aux émotions ordinaires, parce que celles-là manquent précisément du caractère sur lequel se basent les classifications rationnelles de celles-ci : le plaisir et la peine [1], — ou tout au moins ne le possèdent qu'à un degré très faible. Comme le constate M. J. Milsand (*L'Esthétique anglaise*, p. 125) : « Le beau ou du moins ce qu'on a désigné sous ce nom, l'agréable..., n'est qu'une des octaves de l'immense clavier de l'art. Le triste, le terrible, l'étrange et jusqu'au laid lui appartiennent au même titre que le gracieux, l'élégant ou l'admirable. Il embrasse toutes les valeurs émouvantes, toutes les espèces de qualités par lesquelles les choses réelles, ou concevables sont susceptibles d'exercer

1. Il va de soi que nous mettons à part les émotions de colère ou de dégoût que peut susciter chez certains hommes la vue ou l'audition d'une œuvre d'art qui lui répugne. Le genre d'émotion que ressent un classique à propos d'un roman de Zola, d'une toile de Delacroix ou d'une partition de Wagner n'a rien d'esthétique et vient d'un conflit latent entre sa personnalité et celle de l'artiste novateur. Elle est de même ordre que le déplaisir de la contradiction.

sur nous un attrait ou une répulsion. » Or les émotions les plus douloureuses, les plus pathétiques d'un livre, même celles qui mènent les personnes sensibles jusqu'aux larmes, le spectacle d'une mort tragique, quelque lamentable infortune, l'injustice, la violence, la malveillance retentissent bien au fond de l'âme, comme le feraient à peu près des spectacles analogues réels, mais dépouillés de la plus grande partie de leur amertume, et produisant surtout une excitation diffuse de l'esprit qui est plus exaltante en somme que déprimante. De même les livres les plus joyeux, les plus comiques laissent plus d'excitation que de joie; et à l'intensité près qui est plus forte pour les émotions esthétiques d'ordre pénible, celles-ci et les plus agréables se ressemblent extrêmement. Les sentiments qui résultent d'une comédie de Shakespeare ou de son *Hamlet* ne diffèrent pas énormément sauf de ton, de timbre, de force; et, en tout cas, leur différence n'est en aucun rapport avec la diffé-

rence des deux pièces. L'une et l'autre produisent surtout de l'intérêt, quelque transport, de l'enthousiasme, c'est-à-dire tous les degrés divers de la simple excitation neutre et qui reste agréable en tant qu'excitation. Cela est si vrai que, depuis l'origine même de l'art, les écrivains, les musiciens et les peintres n'ont jamais hésité à présenter dans leurs œuvres les spectacles les plus pathétiques, à user des modulations les plus plaintives; les genres les plus élevés dans l'estime publique sont les genres tragiques; les plus grandes œuvres que l'art humain a produites, sont des œuvres montrant des images tristes et développant des idées lugubres qui restent grandioses, saisissantes, charmantes et ne font jamais à quelque point qu'on les pousse, de peine nocive, de vrai mal, de mal dont on veuille se défendre [1].

1. M. Véron (*Esthétique*) admet ce fait et l'explique en disant que l'admiration pour le génie de l'artiste fait passer par-dessus la répulsion causée par les objets représentés. Il ne nous semble pas que cette opinion résiste à l'analyse. Si

Cette qualité essentielle des émotions esthétiques, — leur propriété de ne posséder qu'un faible indice de joie et de souffrance, la préférence accordée, de tout temps, à celles qui sont ainsi légèrement tristes, — n'a été aperçue clairement par aucun esthéticien ou psychologue. Sans vouloir nous étendre sur un

Iago émeut une personne du commun, ce n'est pas que celle-ci sente et puisse même comprendre l'art et l'audace que le poète a mis à dresser ce personnage; cet art et cette audace, on ne les reconnaît qu'après coup, par un examen critique, minutieux et difficile. L'erreur de M. Véron consiste à supposer à un homme admirant une œuvre, les facultés et la situation d'esprit d'un analyste. Or un homme qui admire n'analyse pas, et un homme qui analyse n'admire plus. Cette réserve faite, on trouvera juste cette définition du beau donnée par M. Véron, et où l'élément émotionnel, sur lequel nous insistons, se trouve indiqué : « Toutes les fois qu'un artiste vivement frappé d'une émotion quelconque... exprime cette impression par un procédé quelconque... l'œuvre est belle dans la mesure de..... la profondeur d'impression qu'elle exprime, et de la contagion qui lui est communiquée. »

M. Guyau (op. cit.) partage l'erreur de M. Véron.

M. Léon Dumont (*Théorie scientifique de la sensibilité*) estime que dans les œuvres pathétiques l'intérêt subsiste en raison d'une pitié et d'une répulsion semblables à l'émotion qu'inspireraient des spectacles pathétiques réels. L'application de ce principe à la musique, par exemple, ou à un poème comme la *Divine Comédie* serait malaisée.

problème qui ne fait pas partie intégrante de ce travail, nous croyons qu'il faudra à l'avenir distinguer dans l'émotion ordinaire (non plus esthétique) : d'une part, l'excitation, l'exaltation neutre qui la constitue, qui est son caractère propre et constant; de l'autre, un phénomène cérébral additionnel, qui est l'éveil d'un certain nombre d'images de plaisir ou de douleur, venant s'associer au fond originel, le colorer ou le timbrer pour ainsi dire, et produire la peine ou la joie proprement dites, quand elles comprennent le moi comme sujet souffrant et joyeux.

Si on admet cette hypothèse, le reste est fort simple. L'émotion esthétique d'un spectacle représenté, se distinguera de l'émotion d'un spectacle réel perçu, et à plus forte raison de l'émotion résultant d'un spectacle auquel on prend une part personnelle, — en ce que la première de ces émotions, tout en conservant intact l'élément excitation, laisse à son minimum d'intensité l'élément éveil des images

de douleur ou de plaisir qui s'associent ordinairement à cette excitation, mais qui demeurent inertes parce qu'elles sont fictives, mensongères, innocentes. Au contraire, dans l'émotion réelle, ces images ont toute l'intensité que leur donne la certitude de leur réalité, et, dans le cas d'une participation personnelle, la certitude qu'elles vont passer à l'état de sensation. Les causes de l'émotion esthétique sont, contrairement aux causes de l'émotion réelle, une hallucination que l'on sait inconsciemment être fausse, que l'on sent n'avoir rien de menaçant, une hallucination émouvante, dont les images sans cesse combattues en vertu de leur caractère factice, réprimées et modifiées par tout le cours ambiant de la vie, par la conscience générale qu'a leur sujet de sa sécurité, de sa non-souffrance, — cessent d'agir comme des images réelles, demeurent sans cohésion avec le reste du cours mental, ne s'associent pas à des prévisions positives de peine ou de plaisir per-

sonnels, et restent ainsi seulement excitantes, comme on n'éprouve d'un assaut avec des épées mouchetées, que l'exhilaration d'un exercice[1].

Or, si l'on accepte la théorie de M. Spencer, d'après laquelle les plaisirs sont des sentiments modérés, et les douleurs des sentiments extrêmes, on apercevra aussitôt la raison pour laquelle les œuvres les plus émouvantes et les plus estimées expriment des spectacles ou des idées tristes. C'est que dans celles-ci l'émotion causée par des images fictives douloureuses sera extrême ; et dans celles-ci également l'émotion, étant de l'ordre factice, fictif, esthétique, ne sera extrême que comme excitation, et non comme douleur. L'*Hamlet*, la *Divine Comédie*, la symphonie en ut dièze mineur, une cathédrale gothique, le *Bon Samaritain* de Rembrandt, sont des œuvres excitantes à un haut degré parce

1. Kant. *Kritik der Urtheilskraft*, I, § 2. « Le beau est l'objet d'une satisfaction *désintéressée.* »

qu'elles sont tristes, et dénuées cependant de tristesse, parce qu'elles n'ont de la douleur que le choc et non la blessure. Les mots « sensation du beau » sembleront donc désigner cette situation d'esprit : excitation intense d'un ou plusieurs sentiments ordinaires ; absence des images positivement c'est-à-dire personnellement douloureuses, qui accompagnent et timbrent d'habitude cette excitation intense ; en d'autres termes, le transport, le heurt de la douleur, sans son amertume ou sa terreur. Et la douleur entière, la vraie, le désir de l'éviter, étant les derniers mobiles de toute l'activité animale, humaine et sociale, nous comprenons maintenant pourquoi les suprêmes émotions esthétiques sont improductives d'actes, comme nous l'avons dit au commencement de ce chapitre : ces émotions comprennent toutes les souffrances harcelantes de l'existence, mais sans les aiguillons des périls, des angoisses, des menaces, des maux prévus ou ressentis. L'art est la création en

nos cœurs d'une puissante vie sans acte et sans douleur; le beau est le caractère subjectif, déterminant choix, par lequel, pour une personne donnée, les représentations sont ainsi innocentes et exaltantes; l'art et le beau deviendraient donc des mots vides de sens si l'homme était pleinement heureux et pouvait se passer de l'illusion du bonheur, comme on cesserait alors d'y tendre douloureusement, vainement, par la religion, la morale et la science.

Ces considérations aideront à comprendre la nature exacte des divers moyens d'expression artistique, la suggestion, l'expression, le symbole. Si l'émotion esthétique est une excitation générale, si une émotion est l'ébranlement diffus qui accompagne la formation d'une idée, si elle est une idée inadéquate, la forme vive d'un état d'âme naissant, — l'influence émotionnelle considérable des moyens d'expression suggestifs sera facilement intelligible. Les modes suggestifs, avec

l'allusion, l'allégorie, le procédé tachiste, c'est-à-dire extrêmement incomplet et indéfini de certains peintres, la mélodie infinie de Wagner, l'inachevé dans la composition, etc., ont en commun le caractère essentiel d'être des moyens d'expressions peu représentatifs, et contenant un minimum d'images expresses : évidemment, ces moyens, à part le fait même qu'étant esquissés, on peut les compléter selon sa fantaisie, et qu'ils ne risquent guère ainsi de heurter le goût de personne, provoquent dans l'esprit ou dans les sens chargés d'en extraire une image définie, un effort, une excitation, un plaisir de divination et de composition, un ébranlement diffus qui est déjà un commencement d'émotion d'autant plus esthétique qu'elle est absolument dénuée de tout coefficient de peine ou de plaisir. « Comme il faut plus d'énergie, dit Dumont (*Th. scientif. de la sensibilité*) pour retrouver un objet sous un signe indirect que sous un signe direct, on fournit à l'entendement l'oc-

casion d'employer plus de force disponible et par conséquent d'éprouver plus de plaisir. » Le profit que l'on a à employer ce moyen d'expression qui est le propre de la poésie, est malheureusement combattu par la fatigue qu'il cause et les images peu définies, c'est-à-dire peu associables, que l'on en extrait. Les moyens contraires sont le style expressif, la peinture poussée, la mélodie à contours précis ; dans ceux-ci l'artiste accomplit lui-même le travail que le suggestif laisse à ses admirateurs. Il élabore des images et des sensations définies qui provoquent des images et des sensations aussi identiques que possible, mais prosaïques en ce qu'elles sont analytiques, c'est-à-dire données plutôt à comprendre et à concevoir qu'à ressentir. Enfin on peut imaginer une troisième sorte de moyen expressif : le symbole, le leit-motif, le langage symbolique, la peinture de Chenavard et de Kaulbach, où l'artiste s'exprime en vertu d'une convention particulière entre lui et l'au-

diteur. Ces trois moyens d'expression existent ensemble à proportion variable dans toutes les œuvres. Le suggestif est éminemment subjectif, et pour l'auteur et pour ses fervents ; le descriptif tend à être objectif; le symbolique est objectif. Le premier exprime surtout des sentiments et des sensations; le second, des émotions et des idées; le troisième, des idées.

II

Pratique de l'analyse esthétique. — Quoi qu'il en soit de cette digression, il reste acquis que l'on ne peut désigner avec quelque exactitude les émotions d'une œuvre d'art par les coefficients de peine ou de plaisir qui les affectent. Il n'y a donc d'autre expédient que de les nommer suivant l'idée à laquelle ils sont associés dans l'œuvre. C'est ainsi que l'on sera forcé de parler d'émo-

tions; de grandeur, de mystère, de vérité, d'horreur, de curiosité, d'effort, de compassion, de misanthropie, etc. On constatera de nouveau, après avoir analysé de la sorte un certain nombre d'œuvres d'art, qu'aucune ne présente une émotion que l'on puisse qualifier positivement de peine ou de plaisir; il n'est pas de livre qui donne, sauf par un retour sur soi, un sentiment de souffrance véritable, de désespoir, de chagrin, d'infortune positifs; ni de peinture qui procure de la satisfaction, un encouragement, de l'espoir intéressé et vif, sauf dans la mesure où un pur exercice corporel ou intellectuel, donne du plaisir. Les émotions esthétiques sont en général comprises entre ces limites, avec une tendance cependant à se rapprocher de la joie, qui est une émotion d'excitation presque pure, et sans images naissantes. Ceci confirme pratiquement l'hypothèse que nous avons énoncée plus haut.

Les émotions étant désignées, il convien-

drait d'en mesurer l'intensité; mais c'est là un ordre de recherches qui est inabordable pour le moment et le restera sans doute longtemps. Les évaluations numériques des faits psychophysiques les plus simples présentent d'énormes difficultés. M. Ch. Féré opérant sur des hystériques et prenant pour base les variations réflexes de l'énergie musculaire, a tenté de mesurer le plaisir causé par certaines perceptions colorées. On pourra continuer dans cette voie[1]. Mais quels que soient

[1]. Par des recherches d'un intérêt extrême que je suis heureux d'être un des premiers à signaler, M. Charles Henry paraît vouloir démontrer mathématiquement que nos sensations élémentaires, la constitution même de notre gamme, du spectre, notre préférence pour certains termes, dépendent rigoureusement d'un trait fondamental de l'organisation physique des êtres animés. M. Henry pense même pouvoir établir que toutes nos connaissances scientifiques, le résultat systématisé de notre sensibilité, dépend de même de notre constitution organique, ce qui serait assurément une découverte de premier ordre. Il possède en tout cas une méthode permettant de différencier *à priori* l'agréable du déplaisant et de construire ainsi d'avance des formes, des associations de sons et de tons rigoureusement harmoniques. Il facilitera ainsi, à un point qu'on ne peut encore imaginer, l'analyse des œuvres d'art plastiques et musicales, en permettant de doser,

ces succès, il sera fort difficile d'obtenir jamais la mesure *objective* des émotions causées par une œuvre d'art, par la raison que ces émotions, comme les autres, sont subjectives et ne possèdent pas de valeur stable, qui ne varie pas suivant la nature du lecteur, du spectateur, de l'auditeur. L'œuvre d'art étant extrêmement relative, c'est-à-dire produisant des effets très différents en degré sur des personnes différentes, il ne servirait à rien de mesurer par un artifice, l'excitation diffuse qu'elle produirait sur une personne donnée. Car cette mesure fournirait simplement l'indice émotionnel du lecteur ainsi pris au hasard et non l'indice émotionnel de l'œuvre, toujours la même et produisant sans cesse des effets différents. La loi des moyennes ne pourrait ici donner de résultats

pour ainsi dire, ce qu'elles contiennent d'éléments de peine et de plaisir physique pour les sens de l'être vivant normal. Mais ce sera là l'analyse en somme de leur agrément, non de leur beauté, celle-ci étant faite autant, sinon plus, d'excitations disharmoniques que d'excitations harmoniques. Le terme « esthétique » et le terme « normal » n'ont rien de commun.

qu'appliquée à des sujets appartenant à une catégorie intellectuelle semblable et ne serait valable que pour cette classe. Cependant on peut tout au moins attendre de ces tentatives de mensuration l'utilité de fixer, une fois pour toutes, dans le langage critique, le sens des adjectifs: médiocre, faible, moyen, fort, intense, extrême, qui s'emploient aujourd'hui au hasard. L'on parviendrait ainsi à connaitre exactement, sinon la valeur émotionnelle d'une œuvre, du moins sa valeur relative pour un esprit donné et par rapport à d'autres œuvres d'art. Pour le moment, cela est impossible, et le critique est obligé à s'en tenir à d'imparfaits qualificatifs, d'un sens extrêmement variable.

Ces difficultés qu'il fallait expliquer en détail semblent devoir rendre illusoire la partie de l'analyse critique que nous étudions maintenant. Il n'en est rien cependant. La tâche dont nous venons de dire les obstacles est sans doute longue à accomplir et ne peut

être faite qu'en gros. Cependant il n'est pas de grande œuvre dont on ne puisse, à force de citations et de paraphrases, dégager clairement les trois ou quatre émotions principales. Les écrits de Poë font appel surtout à la curiosité et à l'horreur ; ceux de Zola provoquent un sentiment de volonté tendue, de sympathie et de pessimisme ; Delacroix a le pathétique, l'emportement ; Mozart a le charme de la bonté heureuse. L'intensité de ces émotions peut être exprimée avec une approximation suffisante. Enfin autour de ces sentiments primaires, on parviendra à en grouper de moins accusés qui complètent l'aspect de l'œuvre. A force de délicatesse et de nuances, on peut arriver à transcrire en son intégrité le tableau des mouvements d'âme que suscite tout artiste.

Cette opération accomplie, il faut entreprendre de dégager les éléments de l'œuvre qui produisent plus particulièrement ces émotions ; il reste à déterminer les moyens par

lesquels sont atteints les effets de l'œuvre.

Dans ces recherches, la précision scientifique est possible; car elles portent sur des artifices de composition, de style, de technique dont connaissent des sciences presque constituées. La théorie des couleurs, celle des sons, celle des proportions architecturales, sont faites. En littérature même, tous les dehors se réduisent à des formes verbales et à des images, choses sur lesquelles on possède des notions précises.

Une œuvre d'art, littéraire, pour prendre un exemple précis, se compose d'un ensemble de moyens d'expression extérieurs, identiques dans tous les genres, employés par tous les écrivains, et d'une série d'objets exprimés, de visions, de sujets, d'idées, de personnages, de thèmes qui sont différents dans chaque ouvrage, et en constituent le contenu. Dans un roman, il y a au dehors, le vocabulaire, la syntaxe, la rhétorique, le ton, la composition, et il y a, au dedans, les

personnages, les lieux, l'intrigue, les passions, le sujet, etc. L'examen de ces diverses parties, en remontant de celles qui sont élémentaires à celles qui sont composites, fournira d'importants renseignements.

Le vocabulaire d'abord de l'écrivain contiendra en prépondérance des termes d'une certaine sorte qui, selon les images directes ou associées qu'ils suscitent, la sensation même qu'ils donnent à la vue ou à l'oreille, leur caractère familier ou rare, seront colorés, fantasques, magnifiques, sonores, rustiques, bas, etc. La syntaxe de ces mots pourra affecter une certaine rigidité ou une grâce négligée avec d'imprévues trouvailles. L'auteur maintiendra continuellement l'ordre simple de la proposition, ou usera d'inversions violentes. Il rendra sa pensée uniment par les termes les plus directs ou par des tropes particuliers. De ce vocabulaire, de cette syntaxe, de cette rhétorique résultera un des principaux moyens dont dis-

posent les littérateurs pour émouvoir : le ton du récit, qui sera fantastique, hagard, oratoire, contenu, sec, ironique, mélancolique...

La contexture des phrases déterminée, il convient de passer à l'examen de la façon dont elles s'agrègent, c'est-à-dire à la composition de l'œuvre, de celle des paragraphes, à celle des chapitres et du tout. Car l'effet émotionnel d'un livre dépend évidemment, dans une certaine mesure, de la manière dont ses parties se suivent, de l'imprévu de certaines scènes, de la succession naturelle de certaines autres, de l'emploi habile de la réticence et de l'explication, du cours uni, rapide, lent, tortueux, du récit.

L'ensemble de ces moyens constitue, comme nous l'avons dit, le dehors, la forme d'un roman et de tous, et ne tient à ce genre, au sujet, aux spectacles, aux idées qui en forment le fond, que par l'unité de caractère qui doit relier toutes les parties d'un livre. Les phrases, leur suite et leurs combinaisons, sont destinées à

montrer un spectacle complexe, celui de gens agissant dans des lieux. Pour composer un roman, il faut décrire les endroits où l'action se passe, les personnages et leurs actes. Tout le reste, les dissertations notamment qu'on a coutume d'y introduire, n'appartiennent pas au genre. L'émotion produite par un roman dépend du décor où il se passe, des personnages qu'il montre, des actes que ceux-ci commettent ou subissent ; elle dépend encore de l'intensité avec laquelle sont rendus évidents ces personnages, ces actes et ces décors. De l'examen de chacune de ces parties de l'œuvre, comparées à celles d'autres romans, ou plutôt à un roman moyen et abstrait, il résultera de nombreuses données précises ; jointes à celles qu'on aura dérivées des moyens extérieurs précédemment énumérés, aux renseignements tirés directement de l'étude des émotions, et aux conclusions générales que l'on peut induire du choix du sujet même — action dramatique ou description d'un milieu pittoresque

— ces indications donneront enfin, en se complétant et se précisant l'une l'autre, le raccourci de toutes les particularités internes ou externes de l'œuvre.

Il est facile d'appliquer ces moyens d'analyse à tous les genres et aux autres arts. Le récit historique, l'épopée, le drame, rentrent avec de légères modifications dans la classe du roman. Par contre, il faudra modifier les procédés que nous avons précédemment décrits, pour toutes les œuvres servant à exposer des idées et non à montrer des spectacles, c'est-à-dire pour le poème didactique, les discours, la critique littéraire, la philosophie et la science. Dans ces livres, l'examen des émotions et de la forme extérieure pourra rester le même. L'examen du contenu et du sujet, au contraire, devra être changé et réduit. Car il est évident que les idées émises dans ces écrits à demi-savants, sont choisies par l'auteur, non en raison de leur caractère esthétique, de l'effet émotionnel qu'ils

peuvent produire, mais en raison de leur vérité, c'est-à-dire pour une qualité que l'auteur est forcé de subir et qu'il ne peut modifier ni en raison de ses aptitudes, ni en raison du but qu'il poursuit. Pour ces œuvres, l'émotion produite ne dérive des idées qu'elles expriment, que dans le cas où il s'agit de livres de métaphysique en prose ou en vers; car ici l'auteur élit, selon son tempérament, le postulat dont il procède par déduction, par intuition, par enthousiasme, par raisonnement, avec transport, avec amertume, ou impassiblement, usant d'une dialectique et de principes qui peuvent, en certaines âmes spécialement douées, susciter de profondes émotions esthétiques. En étendant ce point de vue à toutes les œuvres du genre didactique, il conviendra de considérer le plus attentivement les parties où l'auteur, quittant la constatation pure et simple des faits, s'adonne à la spéculation, à l'hypothèse, à la métaphysique, c'est-à-dire au raisonnement passionné. Ainsi le *De*

natura, la *Justice* de M. Sully-Prudhomme ; l'*Ethique* de Spinoza ; l'*Histoire de la littérature anglaise*, de Taine ; la *Vie de Jésus*, de Renan ; à un moindre degré quant au contenu, les *Oraisons* de Démosthènes et de Bossuet, qui sont des plaidoyers sincères et non des spéculations ; à un moindre encore, les *Premiers principes* de Spencer, ou la *Mécanique céleste* de Laplace, peuvent donner lieu à un examen d'esthopsychologie complet. De la sorte des œuvres de critique littéraire, portant elles-mêmes sur des œuvres de critiques antérieurs, servent, sans absurdité, de sujet à des analyses. Car il ne s'agit pas ici d'accomplir cette besogne byzantine, de juger la façon dont un auteur a jugé une œuvre enfin originale, mais de dégager de cet écrit critique au deuxième degré, les raisons pour lesquelles il frappe ou émeut. L'art particulier et le tempérament de M. Taine ressortent autant de ses études sur Johnson et Addison que de son *Voyage aux Pyrénées* ou de ses *Notes sur Paris*.

— Reste le genre poétique par excellence, le genre lyrique. Ici l'examen des effets émotionnels demeurant le même, celui des particularités de style devra être complété par des considérations sur le rythme, et approfondi à la mesure de l'importance de la forme, des mots, des idées verbales dans les œuvres de cette sorte. L'étude du contenu se réduira à l'analyse de la teneur habituelle des images, et, plus nettement, des sujets, des visions, de la région intellectuelle dans laquelle le poète se sera complu. — Il est inutile de poursuivre ces considérations. En progressant à des analogies plus lointaines, étant donné que toute œuvre d'art produit une émotion causée, soit par les moyens d'expression employés, soit par ce qu'ils expriment, tout ce que nous avons dit des genres littéraires sera facilement adapté à la peinture, à l'architecture, à la musique.

III

L'analyse esthétique et les sciences connexes.
— L'utilité intrinsèque de ces recherches, à part l'usage que nous allons en faire, est fort grande. Appliquée à un grand nombre de monuments de chaque art et de chaque genre, l'analyse artistique telle que nous la concevons, fournira des matériaux précieux aux généralisations de l'esthétique expérimentale, éclairera la technique, le développement historique, la morphologie en un mot et la dynamique de l'œuvre d'art. D'autre part, il est évident que ces travaux sur l'effet émotionnel des œuvres, sur les émotions esthétiques, c'est-à-dire les émotions les plus définies de toutes dans leur cause et dans leurs caractères, seront d'un grand secours pour constituer une partie à peine esquissée de la psychologie : la connaissance générale des émotions.

On pourra prétendre que l'analyste devant constater les effets émotionnels de l'œuvre qu'il examine, et ces effets étant extrêmement variables selon les goûts, il sera obligé, sinon de porter positivement un jugement littéraire, du moins d'introduire dans ses constatations un élément personnel, par le fait même qu'il admettra que telle ou telle œuvre a produit tel ou tel effet. La définition de l'œuvre d'art comprend au même titre le roman feuilleton et le roman d'analyse, les genres supérieurs et bas ; elle s'applique aussi bien à l'émotion d'un charretier écoutant une chanson de café-concert, qu'à celle d'un poète charmé par un *lied* de Schumann, d'un philosophe admirant les démonstrations de Malebranche, ou d'un ingénieur suivant le jeu d'une locomotive. L'analyste est un individu ; son avis sur les émotions provoquées par une œuvre et sur les moyens auxquels il faut les attribuer, sera un avis personnel, l'avis d'un homme ayant telle ou telle sensibilité, telle éducation.

Les règles que l'esthétique générale pourra tirer de ses travaux seront contredites par les règles extraites des travaux d'un de ses émules.

Ces objections ne nous semblent valables que dans une très faible mesure. Elles reposent sur une confusion entre l'acte d'apprécier l'intensité d'une émotion et celui de la reconnaître, d'en désigner l'espèce. Il est vrai que peu d'hommes s'accordent à ressentir le même degré d'émotion à propos de la lecture d'un même livre; que ces différences de plaisir, d'intérêt, de saisissement peuvent aller fort loin. Nous avons nous-même reconnu cette variabilité de l'appréciation quantitative des œuvres d'art, quand nous avons parlé des tentatives faites pour la mesurer exactement chez diverses personnes. Mais il en est tout autrement de l'appréciation qualitative. Celle-ci présente une fixité relativement satisfaisante. Entre personnes ressentant faiblement ou fortement de l'émotion à propos d'une

œuvre, il n'existe que bien rarement des désaccords sur la nature et la cause de cette émotion. On peut ne pas aimer Balzac, mais de ceux qui l'ont lu, aucun ne dira qu'il ressent un sentiment de grâce ou de langueur ni que cela vient du style noble et fleuri de ce romancier. De même Mérimée ne paraîtra à personne lyrique, ni Victor Hugo familier, ni Lamartine sardonique. Sur ces points, on s'entend naturellement, comme on est d'accord sur les caractères généraux de la sculpture grecque, de la peinture flamande, de la musique italienne. La subjectivité dans l'appréciation des œuvres d'art affecte, en majeure partie, le degré mais non la nature du sentiment qu'elles provoquent. Sur ce dernier point, les divergences sont rares. Que l'on joigne à cette observation générale le fait que les personnes capables et désireuses d'entreprendre des travaux d'esthopsychologie seront évidemment des lecteurs d'une curiosité universelle et impartiale, habiles à

sentir tout le charme de presque toutes les
œuvres, disposés tout au moins à s'assouplir
à les comprendre, et partant du principe que
toute œuvre qui émeut n'importe quel barbare
ou quel raffiné a des propriétés qui justifient
cet effet. Que l'on considère encore que
toutes les sciences sont soumises à l'influence
pertubatrice de l'évaluation personnelle. Cette
influence ne sera pas plus fatale à la critique
scientifique qu'elle n'a empêché le développement de la physiologie, que la philosophie
de Kant, en démontrant l'impossibilité de
connaître les choses en soi, n'a arrêté l'essor
de toutes les sciences naturelles.

LA CRITIQUE SCIENTIFIQUE

ANALYSE PSYCHOLOGIQUE

I

Théorie de l'analyse psychologique. — Dans le chapitre précédent, nous avons considéré l'œuvre d'art dans ses effets sur un appréciateur idéal, et dans la cause prochaine de ces effets. Dans celui-ci nous l'étudierons en tant que signe de l'homme qui l'a produite. En effet, un livre, par exemple, est d'abord ce qu'il est ; mais il est ensuite l'œuvre d'un homme et la lecture de plusieurs ; c'est à remonter du livre à son auteur, à ses admirateurs, que consiste propre-

ment la critique scientifique. Une œuvre d'art peut donner des renseignements sur son producteur, des facultés de qui elle est l'image, sur ses admirateurs, du goût desquels elle est encore indicatrice. Les premiers renseignements affèrent à la psychologie individuelle; les seconds à la psychologie sociale. Nous nous occuperons d'abord des premiers.

On a vu par l'exposé historique du début que la plupart des critiques n'ont essayé de montrer la nature des écrivains dont ils s'occupaient que pour mieux apprécier leurs œuvres. M. Taine, seul, s'est à peu près dispensé de cette tâche secondaire et s'est appliqué dans ses études, soit par la biographie de ses auteurs, soit par des indications induites de leurs écrits, à définir leur organisation mentale, en des termes encore bien vagues. On en est là, et l'on peut reprocher aux meilleurs travaux actuels des critiques biographes, deux défauts : les indications psychologiques qu'ils extraient de l'examen

superficiel d'œuvres littéraires sont trop générales et trop peu précises pour être considérées comme scientifiques; d'autre part, ils ont tort d'employer simultanément dans leurs essais et en vue de déterminer l'individualité d'un artiste, l'histoire de sa carrière, l'ethnologie, les notions de l'hérédité et de l'influence des milieux, avec l'analyse directe de ses œuvres. Des deux méthodes, c'est la première qui doit céder le pas, basée, comme elle l'est, et comme nous la montrerons au chapitre suivant, sur des lois incertaines et présomptives dont la critique scientifique ne pourra tirer parti qu'après avoir vérifié, par ses propres travaux, la mesure dans laquelle elles s'appliquent aux hommes supérieurs. C'est donc de l'examen seul de l'œuvre que l'analyste devra tirer les indications nécessaires pour étudier l'esprit de l'auteur ou de l'artiste qu'il veut connaître, et le problème qu'il devra poser est celui-ci : Étant donnée l'œuvre d'un artiste, résumée en toutes ses particularités esthétiques de

forme et de contenu, définir en termes de science, c'est-à-dire exacts, les particularités de l'organisation mentale de cet homme.

Le raisonnement, par lequel on peut résoudre cette question, conclure d'une particularité esthétique d'une œuvre à une particularité morale de son auteur, est fort simple. L'emploi d'une forme de style, l'expression d'une conception particulière quelconque, que cet emploi soit original ou qu'il puisse paraître entaché d'imitation, est un fait ayant pour cause prochaine, comme tout le livre, la toile, la partition dont il s'agit, un acte physique de leur auteur, poussé par quelque besoin de gloire, d'argent, par un mobile, instinctif, n'importe, de faire une de ces œuvres. Cette détermination prise, l'artiste l'exécute d'une certaine manière. Il s'adonne à un certain art, à un certain genre, à un certain procédé, en un mot, il fait une œuvre se distinguant de celles d'autrui par certains caractères, ceux-là mêmes que nous avons appris à dégager

dans le précédent chapitre. Il écrira, il peindra, il composera, comme le lui permettront ses *facultés* acquises et naturelles, comme le lui commanderont ses désirs, son *idéal*, c'est-à-dire que les caractères particuliers de son œuvre résulteront de certaines propriétés de son esprit. Ces caractères seront à l'égard de ces propriétés dans une relation d'effet à cause, et l'on peut concevoir une science qui remontera des uns aux autres, comme on remonte d'un signe à la chose signifiée, d'une expression à la chose exprimée, d'une manifestation quelconque à son origine.

Or le mot faculté indique une aptitude et présuppose les conditions de cette aptitude. Si un homme peut soulever un certain poids à bras tendu, c'est qu'il a les os, les muscles, la force d'innervation, le motif, nécessaires pour cela. De même, si certaines propriétés d'une œuvre d'art existent, si un auteur a pu les produire, c'est qu'il possède le mode d'organisation mentale requis. Par conséquent,

un ensemble de données esthétiques permettra de conclure à la présence d'une certaine organisation psychologique, c'est-à-dire, en dernière analyse, à une activité particulière, à une nature particulière des gros organes de l'esprit, des sens, de l'imagination, de l'idéation, de l'expression, de la volonté, etc. Il ne reste donc plus qu'à déterminer par le raisonnement et l'observation quels sont les détails intimes de pensée que présuppose tel ou tel ensemble de signes esthétiques.

Mais la plupart des artistes ne se bornent pas à produire aveuglement, en suivant les indications latentes de leurs aptitudes. Ils se font un idéal imité ou original dont ils tâchent de rapprocher le plus possible leurs productions, une image composite d'une œuvre d'art ou d'une propriété d'œuvre d'art, conçue comme douée de toutes les qualités que l'artiste admire et qu'il cherche à réaliser. C'est là une image, accompagnée de désir, une image émotionnelle et comme telle capa-

ble de provoquer des actes. Or on sait qu'en psychologie un désir[1] est considéré comme l'expression consciente d'une aptitude développée, et demandant à se manifester, d'une force de l'organisme contenue et apte à être mise en jeu. L'idéal est donc simplement l'expression rendue consciente par une image — des facultés mêmes qui forment le fond de l'esprit de l'artiste, et qui le définissent.

D'ailleurs, que l'on considère ceci : les particularités esthétiques d'une œuvre se composent d'un certain nombre d'émotions, d'images verbales, d'images d'objets, de personnes, d'idées, de concepts, de souvenirs, d'habitudes d'esprit, de résidus de sensations. Ces images et ces idées, avant de se trouver dans l'œuvre d'art, ont dû se trouver dans l'esprit de l'homme qui l'a conçue et exécutée. Pour peu que le nombre de ces phénomènes mentaux ait été considérable, ils ont dû former une grosse part de la vie psychique de l'artiste. Or on

1. Spencer, *Principes de psych.*, IV, 10.

sait que l'esprit, le moi de tout homme, est constitué, comme le montre notamment M. Ribot dans ses *Maladies de la personnalité*, non pas par une essence indéfinie, mais par une certaine succession, par un rythme et un groupement d'images, d'idées, d'émotions et de sensations, par un certain cours de phénomènes mentaux [1]. Or, l'œuvre d'un artiste nous donne directement une partie notable de ces phénomènes ; de plus elle est l'expression non seulement de ces apparences, mais de leurs conditions profondes, des facultés et des désirs qui en forment le fond. Il est donc légitime d'essayer de tirer de l'œuvre d'art l'image de l'esprit dont elle est, soit le signe et l'expression, soit, plus directement même, une part indépendante et constituante. Que l'on extraie donc d'une série d'œuvres émanant d'un seul artiste toutes les particularités esthétiques qu'elles contiennent, on en pourra déduire une série de particularités intellectuelles. Si ces

1. Taine, *Intelligence*, IV, 3.

particularités esthétiques sont nombreuses, en d'autres termes, si l'œuvre analysée est considérable et variée, si ces particularités sont importantes, en d'autres termes, si l'œuvre analysée est originale et grande, les particularités psychologiques seront nombreuses et importantes; elles pourront suffire à définir l'artiste, en permettant de connaître l'indice individuel de ses principaux groupes d'idées, d'images, de sensations. La méthode esthopsychologique est d'autant plus fructueuse que les œuvres auxquelles on l'applique sont plus hautes et plus belles.

II

Pratique de l'analyse psychologique; faits particuliers. — Ainsi fondée en théorie, l'interprétation des faits esthétiques en faits psychologiques est fort aisée en pratique. Un écrivain qui se décidera d'instinct à user d'un style coloré, c'est-à-dire d'une série de formes

verbales tendant à rendre et à suggérer minutieusement l'aspect sensible des choses et des gens, sera un homme qui percevra parfaitement cet aspect à l'aide de sens aiguisés, à l'aide de résidus de sensations extrêmement aptes à revivre, de souvenirs de sensations tout prêts à renaître en images, et doué de plus d'un catalogue bien complet de mots propres à rendre ses perceptions et ses souvenirs; par contre, l'activité même de ces formes sensuelles de l'intelligence se sera ordinairement développée aux dépens de son idéation, en sorte qu'il possédera des objets une connaissance plutôt individuelle que générique, qu'il aura une aptitude médiocre aux notions et aux sciences abstraites. C'est là le cas des réalistes coloristes. Ces dispositions sensuelles de l'intelligence auront ailleurs pour effet, d'accroître énormément les facultés d'expression de la couleur et, par suite, de ne faire concevoir les objets que représentés et se fondant en certaines formes verbales, en

un certain style de peinture. C'est le cas, par exemple, des romantiques en France, des peintres décoratifs encore, qui réussissent généralement si mal à peindre l'individu, le portrait.

Une composition parfaite, de celle des parties à celle de toute l'œuvre, permettra de penser que chez l'artiste qui la pratique, la cohésion des idées est étroite et suivie, c'est-à-dire qu'entre les phénomènes de sa vie mentale, le jeu des lois de similarité et de contiguïté est parfait. Les degrés de cette faculté assigneront la mesure dans laquelle il faudra porter ce jugement. Si un auteur, comme Flaubert, par exemple, compose parfaitement ses phrases et ses paragraphes, médiocrement ses chapitres, et mal ses livres, il sera nécessaire d'admettre chez lui un commencement d'incohérence dans les idées contenues par la prépondérance artificielle, d'une forme de phrase type, dans laquelle cet auteur peinait de plus en plus à forcer le désarroi de sa pensée.

L'emploi particulier d'une figure, comme la comparaison, donnera lieu à des remarques analogues. Si la comparaison est ampliative, comme chez Châteaubriand, elle témoigne de l'accolement facile dans l'esprit de l'écrivain d'images relativement lointaines, douées d'un caractère constant de noblesse et de beauté, avec celles que lui présentaient ses souvenirs ou le cours de ses idées. Ce caractère constant peut s'expliquer par le plaisir qu'il procurait à l'écrivain, par une disposition organique qui lui faisait ressentir vivement les émotions de grandeur et qui a influé sur toutes les parties de son œuvre.

Des indications importantes résulteront de même de la connaissance de ce que nous avons appelé les moyens internes de l'artiste, c'est-à-dire du contenu de son œuvre, de son sujet, du genre de personnages et de paysages qu'il affectionne, de la manière dont il perçoit et rend la réalité. Il y a des formes d'âmes qui correspondent à chacune des préférences

que l'artiste marque en ces matières. On pourra même découvrir à l'examen d'une œuvre quelle est la qualité des choses que son auteur s'assimile et se rappelle. Si la plupart des peintres et des écrivains réalistes ont une mémoire essentiellement visuelle, les dessinateurs japonais et les de Goncourt reproduisent plus particulièrement des sensations de mouvement ; des musiciens descriptifs, tels que Berlioz, sont des auditifs.

Ces exemples suffisent. La nature des sujets, des visions, des métaphores, du ton, de l'allure, de la ponctuation même d'un écrivain : de la touche, des procédés, des lignes, de l'équilibre des figures, des valeurs, du coloris d'un peintre ; des timbres et des rythmes d'un musicien ; des lignes, des modules, des dimensions, de l'ornementation d'un architecte, — tous ces signes esthétiques pourront être ramenés à une signification psychologique, et l'ensemble de ces déductions pour un auteur présentera de son esprit un

tableau déjà poussé, que compléteront les indications tirées des émotions qu'il suggère.

L'interprétation des émotions sera simple et directe s'il s'agit d'œuvres évidemment et franchement passionnées ; il faudra recourir à des détours quand, par impassibilité, par ironie ou par toute autre cause, l'auteur semble s'efforcer d'empêcher que l'on aperçoive quelles émotions il a voulu suggérer, ou même que l'on en ressente une.

La plupart des artistes montrent, dès l'abord, par tout l'aspect extérieur de leurs œuvres, qu'ils font ouvertement appel à la sympathie, à la sentimentalité du public ; ils usent des modes d'expression propres à causer une certaine émotion, la décrivent et la désignent clairement soit en des passages éloquents, s'il s'agit d'un livre, soit par le sujet ou le mouvement, s'il s'agit d'un tableau, soit en général par quelque excès peu harmonieux de la forme. On peut citer comme exemples de cette sorte d'ouvrages, des ro-

mans comme le *Werther* ou la *Confession
d'un Enfant du siècle*, les peintures de Rubens
ou de Delacroix, presque toute la musique.
L'interprétation psychologique des émotions
indiquées et suggérées dans ces œuvres est
facile. Elles expriment certains sentiments
d'amertume, de tristesse, d'exubérance, de
grandeur, sur lesquelles il est impossible de
se tromper Ces émotions ont été ou voulues
consciemment et nourries par l'auteur, parce
qu'elles lui paraissaient belles à connaître,
conformes à son idéal et son tempérament,
ou ressenties inconsciemment parce que l'auteur les éprouvait en écrivant et qu'elles se
sont exprimées dans son œuvre comme dans
un monologue. Dans les deux cas, ces émotions sont celles-là mêmes qu'il importe de
déterminer chez l'artiste qu'on étudie, et, de
fait, la plupart des œuvres littéraires, qui appartiennent à ce genre sont autobiographiques ; dans les deux cas on peut conclure
directement à l'existence permanente chez

l'auteur des émotions de l'œuvre, et déduire de celle-ci les conditions mentales qu'elles supposent.

Certains écrivains, par contre, comme Mérimée, Flaubert, M. Leconte de l'Isle, les Parnassiens, un grand nombre de peintres, la plupart des sculpteurs et des architectes, des musiciens comme Gluck, se sont appliqués à éliminer de leur œuvre toute intervention individuelle, toute exubérance et toute confusion. Leurs œuvres sont froides et l'émotion y résulte des spectacles même qu'ils représentent et des idées qu'ils émettent. Leur art, à l'exemple de la nature muette, s'adresse aux sens et à l'intelligence, pour provoquer par elle l'émotion que les artistes passionnés cherchent à produire directement, sachant que l'on s'émeut de voir un semblable ému. Ici, l'étude des relations entre les sentiments de l'œuvre et la nature morale de l'auteur demande plus de soins. Il faudra un examen attentif pour reconnaître, à la façon dont cer-

tains types sont présentés, à certains mots plus vibrants, à la fréquence de certaines idées générales, quelles sont les sympathies et les antipathies de l'auteur. D'autre part, celui-ci réalise nécessairement dans son œuvre son idéal de beauté, et cherche à susciter certaines émotions esthétiques pures, auxquelles il sera légitime de le croire enclin. Enfin le fait même de la contention et de la pudeur qui lui fait s'imposer un style lapidaire, éviter les confessions, les apostrophes, les insistances, s'abstenir de se montrer ouvertement dans ses œuvres, est un indice significatif de sa volonté et de son humeur. En somme l'analyse émotionnelle d'auteurs de cette sorte est aussi fructueuse que de ceux de l'autre. Les âmes de Flaubert et de Leconte de l'Isle nous sont connues : le pessimisme ironique de l'un, hautain de l'autre, leur amour d'une sorte de beauté opulente, barbare et dure, leur fuite vers les époques lointaines qui la réalisent et leur mépris tacite ou haineusement exprimé

pour les temps modernes qui la nient, sont autant de traits aisément discernables de leur physionomie morale, que leur œuvre cache mais moule.

C'est de même une difficulté plus apparente que réelle que semble présenter l'étude des artistes qui en imitent d'autres. Ils empruntent en effet à celui dont ils sont les disciples leurs moyens d'expressions, les émotions dont ils jouent et il semblerait qu'appliquée ainsi à des doubles d'autrui qui peuvent être cependant des peintres éminents, comme les maîtres secondaires des écoles italiennes, de grands poètes, comme le romantique Swinburne, de grands romanciers, comme M. Zola, notre méthode d'analyse soit impuissante; car les données que l'on peut recueillir de ces œuvres de seconde main, ne semblent pouvoir fournir de renseignements que pour l'organisation mentale des artistes modèles, qui ont employé les premiers les moyens et les effets que leurs disciples se sont appro-

priés. Mais il faut comprendre que le fait même de l'imitation, le fait intime grâce auquel un écrivain s'enrôle sous telle bannière plutôt que sous telle autre, qu'il parvient à se servir avec quelque succès et quelque originalité de l'esthétique qu'il a choisie, a une cause profonde, et se ramène, comme tous ses actes, à sa constitution intellectuelle, à ses aptitudes, à ses tendances. Il y a donc, entre l'artiste imitateur et son maître, une similitude générale d'organisation intellectuelle. Cette organisation est plus marquée chez l'artiste original, puisqu'elle l'a poussé à inventer en dehors de ce qui existait ; elle est probablement moins accentuée chez l'artiste imitateur, chez qui elle s'est manifestée sans spontanéité. Mais cette organisation est similaire : il existe des faits psychologiques généraux à la base du romantisme, du réalisme, de la peinture coloriste, de la musique polyphonique.

Ces indications sur certains cas particuliers

doivent suffire. Il en est d'autres encore, tels que celui des écrivains mercantiles, des auteurs de contes pour les enfants, des feuilletonistes écrivant pour une classe définie de la société, des peintres et des musiciens soucieux de plaire au public plus qu'à eux-mêmes, en un mot des artistes qui emploient certains moyens ou certains effets, non pas d'instinct, mais volontairement, et dans un but étranger à l'art; il sera facile de se tirer d'affaire pour les œuvres de cette sorte, en considérant qu'elles n'intéressent que par la personnalité qu'elles affectent de manifester et qu'il sera toujours facile de distinguer. On résoudra de même d'autres cas.

De ceux que nous avons mentionnés, il ressort que l'on peut tirer de l'examen des particularités esthétiques d'une œuvre la connaissance des particularités, c'est-à-dire des propriétés caractéristiques, de la constitution psychologique de son auteur. Cette connaissance sera d'autant plus précise que l'ana-

lyse de l'œuvre aura été plus minutieuse et plus productive. Elle sera d'autant plus complète et mieux coordonnée qu'elle résultera de données esthétiques plus nombreuses et plus cohérentes. Tout ce que les exemples précédents ont de vague et de général disparaîtra quand l'analyste pourra baser ses conclusions psychologiques sur l'examen des moyens internes et externes, de la forme, du contenu, des émotions qui caractérisent l'œuvre d'un auteur, en assignant, à chacun de ces ordres de données, l'importance et le rang qu'il peut prendre.

III

Pratique de l'analyse psychologique ; faits généraux. — Nous venons de voir en vertu de quels principes on peut, de l'examen d'une œuvre littéraire, extraire des notions sur l'entendement qui l'a créée. Nous avions exigé que ces notions fussent définies, scientifiques,

utilisables ; dans tous nos exemples précédents, nous les avons poussés à ce point ; il convient d'y insister.

La constitution d'un esprit ne saurait être décrite nettement qu'en termes de psychologie scientifique. Il ne sert à rien de savoir que tel artiste était ambitieux, amer et bas, que tel autre a une âme d'homme d'affaires, que Stendhal, par exemple, est un homme tendre, cosmopolite, philosophe sensualiste. Ce sont là des mots vagues, pouvant s'entendre de mille manières différentes, et qui ont surtout le tort de n'exprimer d'un homme que certaines manifestations extérieures extrêmement complexes, sous lesquelles se cache encore tout un mécanisme intérieur qu'on néglige de nous montrer. Entre des résultats de ce genre et ceux que doit nous présenter une étude vraiment approfondie, il existe toute la différence qui sépare les définitions usuelles, de celles que donne la géométrie ou toute autre science.

L'œuvre d'un artiste est le signe compréhensible de son esprit. Cet esprit, en tant qu'esprit humain, est constitué par le même mécanisme général de sensations, d'images, d'idées, d'émotions, de volitions, d'impulsions motrices et inhibitrices, que la généralité des entendements humains. Comme esprit individuel et surtout comme esprit supérieur, ce mécanisme général est affecté de certaines altérations particulières qui constituent à proprement parler, sa personnalité, sa discernabilité, son essence à part, les caractères par lesquels il se sépare et existe. Ces excès et ces défauts forment, chez l'individu supérieur, la marque et la cause par lesquelles il se distingue d'autrui, et font qu'il dépasse ou déborde la moyenne.

Or, ce sont précisément ces facultés saillantes et sortant de l'ordinaire que nous donne l'analyse esthétique telle que nous l'avons indiquée et telle que nous avons appris à l'interpréter ; traduites en indications mentales,

ramenées à leur sens précis en termes de psychologie, ces données aboutissent à nous révéler le caractère essentiel et particulier de la nature de l'artiste étudié, l'élément même en excès ou en défaut[1] par lequel il est à part des autres hommes en tant qu'artiste, et des artistes en général, en tant que tel artiste. Les exemples d'analyse générale que nous avons donnés, d'autres qui seront publiés ailleurs, montrent comment il n'est pas

[1] Il convient de rappeler à ce propos que les analyses esthopsychologiques que nous recommandons, seront appelées à trancher la question pendante des rapports de la folie avec le génie. On sait que Moreau de Tours, dans sa *Psychologie morbide*, admet que le génie résulte d'une prédisposition maladive qui évolue d'habitude vers la folie. Griesinger dans son *Traité des maladies mentales*, exprime (chap. II) une opinion analogue, que M. Ch. Féré (*La famille névropathique*) répète plus catégoriquement. M. Maudsley, par contre, (*Pathologie de l'esprit*) tout en admettant le caractère vésanique de certains talents, se refuse à croire que des hommes tels que Shakespeare et Gœthe aient eu rien de maladif. Nous pensons que c'est une opinion moyenne de ce genre qu'il faut adopter. Le talent serait une surexcitation partielle et morbide ou générale et normale, mais faible, des fonctions psychiques ; le génie une surexcitation générale extrême, avec maintien d'un équilibre parfait. La question a été récemment reprise, sans grand profit, par M. Lombroso.

actuellement de particulartité esthétique importante qui ne puisse aboutir à la désignation d'une particularité psychologique définie, qui, à son tour, peut être exprimée en une altération définie du mécanisme général de l'entendement. On sait aujourd'hui, grâce aux belles systématisations de Spencer, Wundt, Taine, Bain, Maudsley, ce qu'est un esprit humain, quelles sont ses parties et de quelle façon elles coopèrent. La volonté, la mémoire, le sentiment, le langage, une perception, une image, une idée, un raisonnement, sont des termes possédant un sens précis, représentant des faits notoires. Enfin, les monographies, les traités de psychopathologie nous renseignent sur les altérations de cet organisme normal et mettent sur la voie, par antécédent ou par analogie, des modifications qu'il peut subir.

Grâce à ces progrès des sciences morales, notre travail d'interprétation et d'explication doit aboutir à la connaissance complète de l'esprit dont on aura analysé les manifestations

et pénétré les parties. Une fois tous les indices esthétiques recueillis, triés et précisés, une fois ces signes traduits en leur sens, c'est-à-dire en une série de faits mentaux, et ces derniers exprimés en termes définis de psychologie, il s'agit de rassembler tous ces points épars, de les unir et de les coordonner, au moyen d'une reconstruction hypothétique de l'intelligence dont ils donnent pour ainsi dire le tracé. Il s'agit d'émettre sur le jeu et la nature des gros organes de cette âme, une supposition qui nous permette de la figurer telle qu'elle puisse être la cause des manifestations constatées. On dira : ces faits mentaux, déduits de faits esthétiques, émanent d'une intelligence inconnue, dont ils déterminent la nature ; il reste à préciser quelle doit être cette intelligence pour réaliser à la fois les lois de la psychologie générale et causer les manifestations particulières du cas étudié.

La réponse à ce problème donnera, avec une vraisemblance considérable, une notion exacte,

complète et définie de l'âme de l'artiste que l'on veut connaître, prise en pleine existence, en pleine activité, dans l'exercice même de ses facultés, saisie en son ensemble avec tout ce qu'y auront déposé l'hérédité, l'éducation, le milieu, les hasards de la carrière, l'imitation, figurée en un mot, non pas comme une abstraction factice et après soustraction de certains éléments qu'on aurait tort de prétendre étrangers, mais en sa vie propre et dans l'ensemble des conditions qui l'ont constituée. Enfin, on peut imaginer tels progrès de la science des rapports de la pensée avec le cerveau qui permettront d'étayer l'hypothèse psychologique sur l'organisation mentale d'un artiste, par une hypothèse physiologique sur la conformation de son cerveau; une supposition de ce genre pourra même être confirmée par l'examen histologique de l'encéphale qui en aura été l'objet. De pareilles vérifications, si elles sont favorables, donneront à nos analyses critiques une valeur absolue.

IV

L'analyse psychologique et les sciences connexes. — Dans les pages qui précèdent, nous avons admis à chaque instant que la critique scientifique reçoit de précieux secours de la psychologie générale. Mais cette dernière profitera des travaux auxquels elle concourt. La psychologie se sert aujourd'hui de deux méthodes[1]. D'une part, elle use des résultats de l'introspection telle que l'ont pratiquée les anciens philosophes et s'efforce d'interpréter ce que chacun peut savoir de son propre esprit, en s'aidant de la physiologie, de la psychologie animale, des constatations que l'on peut recueillir en général par l'observation. D'autre part, la psychologie tente d'attaquer les phénomènes de la pensée par le dehors, en s'aidant de toutes les sciences

1. C. Maudsley : *Physiology of mind,* chap. I.

qui peuvent les éclairer, et qui comprennent la psychophysique, les analyses de pathologie mentale, les travaux encore de psychologie animale, la physiologie cérébrale, les études sur l'hypnotisme. La psychologie semble donc suivre une marche double : elle émet, grâce à l'instrospection, des hypothèses extrêmement probables qu'elle vérifie ensuite sur des cas provoqués par la maladie ou l'expérimentation.

Or, la critique scientifique doue la science mentale d'un nouveau procédé de vérification et d'investigation en permettant d'étudier le jeu des lois psychologiques chez toute une classe de personnes extrêmement intéressantes, les géniaux. Elle servira donc à préciser ces lois et fournira de plus des matériaux précieux à l'un de ses départements les moins explorés, celui des fonctions supérieures de l'intelligence, auquel ne contribue ni la psychophysique qui s'occupe des fonctions élémentaires, ni la pathologie mentale, ni les données de l'hypnotisme qui étudient

des esprits ou délabrés ou dégénérés. Il convient d'attendre de la critique scientifique des notions neuves et précises sur l'imagination, l'idéation, l'action réciproque du langage et de la pensée, de l'émotion et de la pensée, des sensations et des idées, sur l'invention, sur les sentiments esthétiques et sur d'autres problèmes de même ordre ou supérieurs. L'esthopsychologie et la psychologie des grands hommes d'action rendront à la psychologie générale les mêmes services que la pratique de la dissection humaine à la médecine. Elles vérifieront les lois sur leur objet même et contribueront à faire découvrir celles qui appartiennent au développement propre de l'homme.

LA CRITIQUE SCIENTIFIQUE

ANALYSE SOCIOLOGIQUE

I

Théorie de l'analyse sociologique; le système de M. Taine. — Nous avons envisagé l'œuvre d'art dans ses rapports avec l'intelligence de son auteur; il nous faut maintenant établir ses relations plus lointaines avec certains groupes d'hommes qui, en vertu de considérations diverses, peuvent être considérés comme les semblables et les analogues de l'artiste producteur.

Comme nous l'avons dit plus haut, le premier écrivain qui ait tenté d'établir que

l'œuvre d'art dépend de l'ensemble social dont elle est contemporaine et son auteur de l'ensemble national dont il faisait partie, est M. Taine. L'*Histoire de la littérature anglaise*, l'*Essai sur La Fontaine*, la plupart des traités composant la *Philosophie de l'art*, sont consacrés à démontrer, avec une admirable éloquence, que tout écrivain et tout artiste considérable porte dans son œuvre la trace des facultés marquantes de sa race, des caractères saillants du pays, de l'époque, des mœurs qui l'ont formé, et qu'ainsi, cette assertion admise, on peut remonter de l'œuvre à l'auteur et de celui-ci à la société et la nation dans lesquelles il a vécu. A cette loi que M. Taine essaye de prouver par un nombre considérable de faits, deux sortes de causes sont assignées plus ou moins explicitement: l'hérédité (préface et début de l'*Histoire de la littérature anglaise*) qui fait participer tout homme aux caractères de ses ascendants, ceux-ci à ceux des leurs,

et ainsi de suite à travers toute l'étendue de la race; la sélection naturelle (dans le II^e chapitre de la *Philosophie de l'art*) qui s'opère entre les artistes et entre les facultés de l'artiste, grâce à sa participation à toute la situation sociale, grâce à son imitation de l'état d'âme de ses contemporains; à la malléabilité particulière de son esprit, aux conseils qu'il reçoit et à l'accueil qui est fait à ses œuvres. Enfin en divers endroits (I^{er} chap. de l'*Histoire de la littérature anglaise*, *Essai sur La Fontaine*), M. Taine paraît admettre une certaine influence directe des lieux sur les artistes qui les habitent.

Ces théories sont probables; avec de nombreux tempéraments que l'expérience suggérera, il est possible qu'on finisse par en reconnaître la vérité; elles ne nous semblent, par contre, ni justes dans leur rigueur, ni exactement vérifiables, ni par conséquent d'une certitude telle dans l'application, qu'on puisse en tirer parti, comme d'une méthode

d'investigation historique ; il nous sera permis de formuler ces opinions en toute liberté, malgré le respect et l'admiration que nous éprouvons pour un des premiers penseurs de ce temps.

L'action des trois causes, hérédité, influence du milieu, influence de l'habitat, par lesquelles M. Taine s'efforce d'assimiler les artistes à leurs contemporains et à leurs compatriotes, est incontestable. L'hérédité existe et s'exerce ; très probablement dans une race homogène, stable et peu nombreuse, à force de mariages consanguins et de vie en commun, cette force finirait par établir entre les divers membres du groupe une ressemblance constante et complète qui permettrait de dériver les facultés morales d'un de ses individus de celles de tous, et réciproquement celles de tous de celles d'un seul individu. Ainsi, quand on découvrirait un monument artistique dont un homme appartenant à une communauté de ce genre serait l'auteur, l'analyse pourrait

peut-être déduire de cette œuvre les caractères moraux des semblables et des frères de ce dernier. C'est là une hypothèse vraisemblable, il est vrai, mais une pure hypothèse. Il n'existe pas de race ayant ces caractères de pureté et d'homogénéité, ou du moins il n'en existe pas qui soit devenue une nation, qui ait fondé un État civilisé, produit un art et une littérature.

L'anthropologie a démontré que dès la plus lointaine époque, les races sont mêlées et de types divers. L'histoire expose de même qu'il n'est pas de nations formées d'une seule race. Toutes, des Égyptiens aux Assyriens, des Hébreux aux Phéniciens, des Hellènes aux Latins, des Aryens de l'Inde aux Iraniens, des Chinois même aux peuplades préhistoriques du nord de l'Europe, ont été façonnées par des conquérants migrateurs, altérées de nombreux éléments ethniques qu'elles se sont assimilés en route, altérées encore par d'obscures tribus autochthones qu'elles ont

soumises, asservies, mais dont elles ont fini par subir le mélange. L'examen des crânes, des momies, des ossements, des monuments iconographiques les plus anciens montre qu'il y eut en chaque groupe social, aussi loin que nous pouvons remonter, plusieurs types somatiques distincts qui se perpétuent et se croisent, de manière à durer et à se multiplier. L'Angleterre proprement dite, que sa situation insulaire aurait dû protéger contre les invasions, présente un nombre considérable de races diverses. M. Spencer en fait l'énumération sommaire au début du fascicule de la *Descriptive sociology*, consacré à ce pays. Il nomme les Bretons formant deux types ethnologiques différenciés par la chevelure et la forme du crâne; des colons romains en nombre inconnu; des peuplades d'Angles, de Jutes, de Saxons, de Kymris, de Danois, de Norses, des Scots et des Pictes, enfin des Normands, qui eux-mêmes, d'après Augustin Thierry, comprenaient des éléments

ethniques pris dans tout l'ouest de la France. Comme de juste, toutes ces variétés ont persisté, se sont mêlées et diversifiées, si bien qu'en cette nation, l'une cependant de celles que marquent encore certains caractères saillants, on trouve les types les plus différents, méridionaux et scandinaves, gens à tête d'Ibères et individus mongoloïdes.

Pour la partie de l'antiquité que nous connaissons le mieux, on sait de reste les dissemblances profondes de caractère qui séparaient les Doriens des Éoliens, ceux-ci des Ioniens, ces derniers des Attiques et, parmi ceux-ci, les habitants de la côte des habitants de la montagne, les citadins proprement dits des faubouriens, certains aristocrates de certains démagogues, Périclès de Cléon et Cléon de ses rivaux. A Rome de même, — il est presque oiseux de le dire, — il existait tout un peuple divers, des antagonismes profonds de clan, de famille, de partis, d'individus, qui font que l'on peut concevoir du « Romain »

les idées les plus diverses, selon qu'on songe à tel ou tel parmi ceux qui portaient ce nom, à Appius ou à Gracchus, à Scipion ou à Caton, à Sylla ou Marius, à César ou à Cicéron. Pour quiconque reporte sur les temps passés son expérience de ce qui a lieu de nos jours, cette diversité paraîtra toute naturelle ; il lui semblera au contraire surprenant qu'on l'ait oubliée au point de croire, en vertu sans doute de l'éloignement qui brouille tout et de certaines déclamations qu'on a prises au mot, qu'il ait existé autrefois des nations homogènes. On sait qu'en Italie, par exemple, le tempérament sensé, sec et ironique de la généralité des Piémontais n'a rien de commun avec la mobilité braillarde des Napolitains ; et encore sont-ce là des étiquettes inexactes sur la foi desquelles il ne faudrait pas croire qu'il n'y ait des bavards à Turin et des gens sensés à Naples. Le caractère général industriel et positif de l'Italie actuelle n'est plus celui que constatait Stendhal, au commence-

ment de ce siècle, ni celui de ses *Chroniques italiennes* ou des *Mémoires de Benvenuto Cellini*. Par suite d'une profonde révolution théologique et morale, l'Angleterre cesse peu à peu d'être le pays rapace, rogue et violent qu'elle semblait encore il y a cinquante ans. L'Allemagne, la Prusse de Schleiermacher et celle de M. de Bismarck, se ressemblent aussi peu que les Poméraniens ressemblent aux Souabes, et que ceux-ci, blonds ou noirs, épais ou avisés, se ressemblent entre eux. Quant à la France, on sait de reste qu'entre un habitant de Marseille et un habitant de Lille, il y a toutes les différences qui séparent deux nations, sans que pour cela les gens du Midi ou les gens du Nord soient pareils entre eux. Ces différences physiques correspondent à des différences morales plus profondes encore et se joignent à de grandes variations dans le temps. La France des bataillons scolaires, des sociétés de gymnastique, des lycées de filles ne sera bientôt plus la

France du second empire, qui était sûrement bien différente à Paris et au fond du Morbihan. Il est inutile de multiplier ces exemples généraux que l'on ne saurait rendre bien concluants à cause de l'absence même de caractères nationaux collectifs qui soient nets et que l'on puisse opposer. C'est commettre une grande erreur historique et politique que de croire à l'existence de traits intellectuels stables et universels, dans les peuples, qui, de tout temps ont été composites et changeants. Une nation est une agrégation de races diverses dont aucune ne peut être considérée comme pure, et n'a guère d'autre caractère commun qu'un habitat défini et qu'une langue usuelle, dans laquelle on peut encore distinguer mille éléments adventices ; et quand une nation produit une littérature, cette littérature, de même, est une littérature d'idiome et non de race, à laquelle coopèrent des talents venus de toutes les régions et issus de toutes les communautés où la même langue est par-

lée ; quand une nation produit un art, ceux qui contribuent à l'illustrer et à le fonder par leurs œuvres, sont pris, encore, aux quatre coins du peuple parlant la même langue et comprennent en outre des étrangers absolus, attirés et retenus par mille circonstances. Ainsi, il y eut parmi les écrivains latins, des Grecs, des Italiotes, des Carthaginois, des Espagnols ; il y a parmi nos peintres contemporains, des Italiens, des Belges, des Allemands, des Américains, des Anglais ; ainsi notre littérature doit autant aux Celtes de Bretagne qu'aux Romains de la Provence. Et si faible enfin est l'hérédité morale individuelle, même entre membres de peuplades autochtones restées presque pures dans les nations dont ils font partie, qu'il est impossible d'apercevoir des similitudes bien caractérisées entre leurs représentants artistiques et littéraires. On ne sait qui de Châteaubriand ou de Renan est le Breton ; de Flaubert ou de Barbey d'Aurevilly, le Normand. Gœthe et Beethoven sont tous deux

Allemands du Sud ; Burns et Carlyle, Ecossais ; Poe et Whitman, Américains de vieille roche. Michel-Ange diffère de tous les autres artistes italiens, Victor Hugo de tous les poètes français, Rembrandt de tous les peintres hollandais. L'hérédité ne peut expliquer ni la littérature allemande dont les principaux représentants, Lessing, Gœthe, Heine, Freiligrath, etc., ont des facultés entièrement différentes de celles que l'on s'accorde à attribuer à leur race ; ni la littérature française qui est constamment, à partir du xvi^e siècle, d'importation étrangère ou classique ; ni même entièrement la littérature anglaise dont elle ne peut motiver les manifestations récentes, l'esthéticisme et le préraphaélitisme. Enfin, pour faire justice d'une théorie qui se fonde sur la permanence des caractères de la race dans ses individus, il suffit d'observer que la ressemblance morale n'existe même pas dans la famille, entre parents et enfants. Les traités sur l'hérédité, celui notamment de M. Ribot, sont là pour

montrer à la fois que cette force existe et opère pour les signes de race et de variété, quand on prend ces mots dans le sens qu'ils ont en zoologie, mais que son action est extrêmement variable et obscure pour les caractères d'individu, et, au sens historique, de race ou de variété, c'est-à-dire de clan et de tribu [1]. Peut-être en saura-t-on davantage un jour sur ce point ; il conviendra de reprendre alors le problème des rapports des artistes avec leurs ascendants et leur race. Jusque-là ces rapports sont hypothétiques, variables, impossibles à utiliser, et parce qu'il n'y a pas de races pures, et parce que nous ne connaissons pas les caractères intellectuels

[1] Ribot, *Hérédité*, ed. 1882 : *les lois* : « Les caractères individuels sont-ils héréditaires ? Les faits nous ont montré qu'au physique et au moral, ils le sont *souvent*. » M. Ribot cite ces mots de M. de Quatrefages : « Quoiqu'elle soit forcément et constamment troublée, l'hérédité, si l'on embrasse tous les phénomènes qui marquent chez les individus une tendance à obéir à la loi mathématique, finit par réaliser dans l'ensemble de chaque espèce, le résultat qu'elle ne peut réaliser chez les individus isolés. »

et physiques des races composites, et parce que nous ignorons la mesure de la permanence de ces caractères parmi les individus qui constituent un peuple, et notamment parmi ses artistes.

Des considérations analogues nous empêcheront de tenir pour fondé le second principe par lequel M. Taine essaye de faire dépendre les arts ou les littératures, des sociétés dans lesquelles ils ont pris naissance : le principe des sélections et des éliminations qu'opèrent dans l'ensemble des artistes d'une époque ou d'un lieu, les circonstances, la condition sociale de cette époque et de ce lieu. L'influence du milieu social — cela est incontestable — existe et opère d'une façon variable mais permanente. En général, la condition dans laquelle un artiste a vécu, les hasards auxquels il a été mêlé, la situation prospère ou infortunée de la nation à laquelle il a appartenu, l'état des mœurs, relâchées ou guerrières, rigides, pacifiques, luxueuses, austères, laisse-

ront probablement dans son œuvre un reflet, une trace; mais cette influence n'a rien de fixe ni de constant. Il est fort possible que l'artiste s'y soustraie, et se montre réfractaire. Assurément les petits maîtres hollandais représentent assez exactement l'époque bourgeoise et gaillarde dans laquelle ils vivaient, comme nos classiques sont pour la plupart d'excellents résumés de l'élégance et de la mesure de la cour qu'ils fréquentaient. Mais ces mêmes milieux et ces mêmes époques n'ont-ils pas produit Rembrandt en Hollande, Pascal et Saint-Simon à Paris? Quelle influence de milieu peut expliquer le sombre génie d'Eschyle naissant dans la dépravation commençante d'Athènes, ou la douceur de Virgile au milieu de la rudesse des guerres civiles romaines? Euripide et Aristophane sont du même temps, comme Lucrèce et Cicéron, comme l'Arioste et le Tasse, comme Cervantes et Lope de Vega, comme Gœthe et Schiller, comme Leopardi et Giusti, comme Heine et Uhland, comme Swin-

burne, Browning et Tennyson, comme Tolstoï et Dostoïewski. Shelley dans l'Angleterre du commencement de ce siècle est un anachronisme, comme Stendhal au milieu des guerres de l'empire, comme Balzac et Delacroix dans la société de la monarchie de juillet.

Il serait facile de multiplier ces exemples à un tel point que le cas d'artistes en opposition avec leur milieu social parût être plus fréquent que le contraire. L'on pourrait aisément montrer que l'influence des circonstances ambiantes, notable mais non absolue au début des littératures et des sociétés, va décroissant à mesure que celles-ci se développent, et devient presque nulle à leur épanouissement. La raison de ce fait est facile à indiquer. Comme toute créature, l'homme tend, par économie de forces, à persister dans son être, à le modifier le moins possible pour s'adapter aux circonstances physiques ou sociales qui varient autour de lui. Il emploie à ne pas changer toutes les ressources de son intelligence.

C'est ainsi que la plupart de ses inventions primitives, celles de l'habillement, celles qui touchent à l'alimentation, ont eu pour but, par des modifications artificielles des circonstances ambiantes, de lui permettre de conserver ses dispositions organiques, son aspect, ses habitudes, en dépit de certaines variations contraires naturelles des mêmes circonstances[1]. Les hommes, en passant d'un habitat chaud dans un habitat froid, se sont couverts de fourrures et non d'une toison ; les tribus frugivores ont transporté avec elles le blé dans toute la zone de cette céréale ; l'homme primitif, au lieu de développer en fuyant devant les gros carnivores des qualités extrêmes d'agilité et de ruse, comme tous les animaux désarmés, a inventé les armes.

1. M. de Quatrefages reconnaît explicitement cette tendance (*Unité de l'espèce humaine*, p. 214) dont les effets ne sont pas favorables à sa thèse. M. Frédéric Muller (*Allgemeigne Ethnologie*) s'exprime de même. Il expose au § 16, les faits de permanence des caractères de race en dépit du temps et du changement d'habitat.

Et, si on va au fond des choses, l'homme n'est pas seul à résister de la sorte. Tout être vivant tend à se défendre contre les changements que lui impose la nature; c'est là un fait primordial et universel que les évolutionnistes ont eu tort de ne pas apercevoir. Les définitions de la vie qu'ils donnent, notamment M. Herbert Spencer qui, dans ses *Principes de Biologie* ne distingue l'être vivant de l'être inanimé que par la tendance plus grande du premier à s'adapter aux circonstances extérieures, nous paraissent entièrement défectueuses. Le principe de tout organisme est au contraire de maintenir jusqu'à sa destruction sa conformation particulière, de résister à l'action des forces naturelles, d'être un aggrégat spécial de molécules qu'une force propre soustrait à l'action des autres forces naturelles. Tandis que, soumise à l'action du soleil, une pierre s'échauffe, un animal conserve sa température ou meurt, et si l'espèce de cet animal persiste dans une contrée tropicale, ce

n'est pas que ces êtres se sont modifiés pour y vivre; c'est qu'il s'en est trouvé par hasard qui étaient faits de façon à pouvoir durer. L'adaptation des êtres vivants est évidemment le résultat d'une harmonie sans cesse rétablie entre la nature organique et inorganique, ou, si l'on aime mieux, un accident, ou encore la conséquence de la commune substance de toutes deux. Mais loin d'être simple et ductile sous l'action des forces brutes, la matière organique est au contraire celle où la correspondance entre le dehors et l'équilibre intérieur se fait le plus difficilement. La vie est une résistance et une ségrégation, ou mieux encore une adaptation défensive, négative, antagoniste aux actions du dehors et tendant à le devenir de plus en plus à mesure qu'elle s'élève davantage.

C'est en s'inspirant de considérations de ce genre qu'on peut comprendre la nature véritable des institutions sociales qui sont essentiellement des institutions de défense, des coali-

tions contre la tyrannie du monde physique, contre la faim et le froid, des coalitions encore contre la férocité des bêtes et des hommes. Ces sociétés où primitivement la coopération était de tous les instants, où les besoins et les tâches étaient les mêmes pour tous, où tous étaient de même race, où la lutte encore ardue contre tout l'ambiant absorbait toute la force vitale de l'homme, le formait et le pétrissait, peuvent être conçues comme homogènes, comme formées de membres presque semblables en tout, de corps et d'âme, et s'il y fût né quelque individu original, différent, doué d'inclinations et de pensées qui n'étaient qu'à lui, cet individu, par la force même des choses, par l'oppression de ses compatriotes, aurait été assurément contraint de revenir au module commun.

On peut imaginer qu'en un milieu guerrier et rude comme Sparte, il vienne à naître, par une de ces variations fortuites que la théorie de la sélection est forcée d'admettre, un enfant

doué de sentiments pacifiques et délicats que l'éducation ne sera pas parvenue à étouffer. Cet homme essayera de ne pas nuire, de ne pas accomplir des actes qui lui répugnent. Il voudra être tout autre chose que soldat, — prêtre, poète ou chorège. Si cela lui est interdit, si le milieu social est hostile, c'est-à-dire si presque tous ses compatriotes ont la même âme contraire à la sienne, il pourra se faire qu'il acquière par gloriole, par intimidation, par conseils, la barbarie qui lui manque ; plus probablement, il devra se résigner à une vie de mépris, de pauvreté, d'incertitude, à mourir tôt et à ne pas fonder de famille. A cette période de l'histoire, un invincible génie pourra seul vivre et ne se pas laisser assimiler.

Mais l'homme tend à persister en son être moral autant qu'en son être physique, et la défense contre le dehors devenant plus facile, la société progressant de l'état sauvage à l'état barbare, s'étendant, se compliquant et se relâchant, il y aura de faibles tentatives d'af-

franchissement des âmes qui se sentent souffrir de ce qu'aiment leurs proches. Pour peu qu'un homme de cette sorte ne soit plus placé dans les pires conditions, telles qu'il lui faille plier ou mourir, il sera plus malheureux qu'il ne changera. Que l'on considère que les sociétés primitives, en vertu des lois du progrès, tendront à devenir plus hétérogènes, à s'agréger à d'autres pour former une confédération supérieure d'États, à se diviser et à s'assembler en nations, en vastes empires. À mesure que l'individu fera partie d'un ensemble social plus divers et plus étendu, doué d'une organisation meilleure et qui exigera pour subsister moins de sacrifices moraux de la part de ses citoyens[1], ceux-ci pourront plus facilement conserver leurs facultés propres, sans qu'elles aient besoin d'être portées à une extrême intensité pour résister à une extrême pression. Tous les historiens modernes ont remar-

1. Consulter Taine, *Ancien régime*, la *Cité antique*.

que cette progression de la liberté individuelle de penser, des temps anciens aux nôtres, et M. Herbert Spencer a nettement relevé ce fait. C'est par le développement graduel de cette indépendance des esprits qu'il faut expliquer en art, la persistance de moins en moins longue des écoles et leur multiplication, le caractère de moins en moins nettement national des œuvres, à mesure que la civilisation à laquelle elles appartiennent se déploie, se diversifie et s'étend. Dans les grandes capitales, enfin, à Athènes, à Rome, à Londres, à Paris, dans la période de tout leur éclat, l'hétérogénéité sociale est devenue telle que personne ne se trouve empêché de manifester son originalité, et, comme tout artiste est orgueilleux de ses facultés, il n'en est que fort peu et des plus médiocres qui consentent à se renier et à flatter, pour un plus prompt succès, le goût de telle ou telle partie du public. Aussi dans ce milieu, qui paraît cependant avoir encore une physionomie mar-

quée de gaicté légère, de bruyante agitation, — le Paris de la fin de ce siècle, — le roman va de Feuillet à M. de Goncourt, de Zola à Ohnet, le conte, de M. Halévy à M. Villiers de l'Isle-Adam, la poésie, de M. Leconte de l'Isle à M. Verlaine, la critique, de M. Sarcey à M. Taine et à M. Renan, la comédie, de M. Labiche à M. Becque, la peinture, de Cabanel à Puvis de Chavannes, de Moreau à Redon, de Raffaëlli à Hébert, la musique, de César Franck à Gounod et à Offenbach.

Il sera clair, après ces développements, que l'influence du milieu social, du spectacle ambiant, des goûts contemporains sur l'artiste, est essentiellement variable, au point qu'il est impossible d'y faire fonds pour conclure d'une œuvre à la société au milieu de laquelle elle s'est produite. D'une part cette influence n'existe pas pour la plupart des suprêmes génies comme Eschyle, Michel-Ange, Rembrandt, Balzac, Beethoven ; d'autre part cette influence cesse à peu près d'exister dans les commu-

nautés extrêmement civilisées. telle que l'Athènes des sophistes, la Rome des empereurs, l'Italie de la Renaissance, la France et l'Angleterre modernes ; enfin cette influence variant en raison directe de la civilisation, il faudrait une enquête préalable sur l'état de la société à laquelle appartient une œuvre, avant qu'il fût permis de conclure de celle-ci à celle-là.

Reste enfin la troisième relation de dépendance que M. Taine a tenté d'établir entre l'artiste et l'habitat soit de sa jeunesse et de sa famille, soit de sa race, à l'exemple de Sainte-Beuve qui avait déjà essayé d'expliquer par cette cause le talent de certains écrivains. Dans l'état actuel de l'ethnographie, il n'est aucun ensemble d'observations sérieuses, aucune loi, qui permettent de connaître l'influence que les caractères climatériques, géographiques ou pittoresques d'un lieu peuvent avoir sur ses habitants [1]. Même pour les

1. Fred. Muller (*Allgemeine Ethnologie*) tout en admettant

paysages les mieux définis, on ne sait ce que leur doivent les gens qui y demeurent. Quelques pages de Stendhal et de Montesquieu n'y font rien. Il n'existe pas, que l'on sache, de type de montagnard, de type d'habitant des côtes. Alors comment connaître ce que Châteaubriand a pu devoir à la Bretagne, et Flaubert à la Normandie ? De ce dernier ou de Corneille lequel des deux représente les caractères physiques et pittoresques de Rouen ? Si La Fontaine est d'un pays de coteaux et de petits cours d'eau, Bossuet n'a-t-il pas aperçu les mêmes aspects autour de Dijon, et Lamartine autour de Mâcon ? Les Italiotes de la Grande Grèce et les Ioniens n'habitaient-ils pas une côte analogue, et pourtant les uns sont devenus les Athéniens, tandis que les autres étaient des barbares, quand les Grecs sont venus les coloniser. Rabelais, Descartes,

(ℓ 18) l'influence de l'habitat sur les caractères physiques et moraux, ne peut donner de cette action que des exemples extrêmement vagues et généraux.

Alfred de Vigny, Balzac sont tous quatre Tourangeaux. Il serait facile de multiplier les exemples de ce genre, de rappeler tout ce que nous avons dit et ce qui est notoire sur la diversité des individus qui composent une nation, dans un même pays, de faire remarquer combien les immenses migrations des races indo-européennes, mongoles, ou sémitiques ont peu contribué, en somme, à oblitérer les quelques traits généraux qu'on leur reconnaît. Encore une fois, l'influence de l'habitat est probable, bien que très faible et longue à se faire sentir; mais quant au mode par lequel elle opère, quant à la mesure dans laquelle elle se marque, nous ne savons rien et nous ne pouvons rien déduire de ce facteur inconnu à ces effets problématiques.

Nous en avons fini avec l'examen des trois principes de M. Taine, et nous avons montré qu'aucun d'eux ne permet d'établir une relation fixe et dont on puisse se servir, entre une œuvre d'art donnée et un groupe d'hommes autres que

son auteur. Chacune des forces dont M. Taine a voulu mesurer l'effet existe sans doute et influe, mais cette influence est ou occulte ou variable. L'action de l'hérédité morale est incontestable ; elle forme les nations, elle unit les familles. Mais ses manifestations sont tellement accidentelles pour les individus, elle est si compliquée de phénomènes d'atavisme et de variations accidentelles, qu'il est impossible de l'employer pour expliquer les facultés d'un homme par celles de sa race ou de ses parents, et encore moins pour conclure des aptitudes d'un être à celles du groupe dont il fait partie. L'influence du milieu temporel et social est évidente aussi ; mais elle varie en raison de la force de l'âme qui lui est soumise et de l'organisation despotique ou libérale, primitive ou avancée à laquelle elle est soumise ; il est donc impossible, sans une enquête préalable sur la société, de conclure aux caractères de l'œuvre qu'elle a produite, et encore moins de faire l'opération inverse.

Enfin l'influence de l'habitat sur l'individu et sur la race, vraisemblable, puisque aucune cause n'est sans effet, échappe à toute vérification et ne peut même être formulée comme une hypothèse. Aucune de ces trois causes ne peut donc servir à remonter d'une œuvre ou d'un artiste à un groupe étendu d'hommes ; on peut en user avec une extrême réserve à déterminer l'origine des facultés de certains écrivains, dont quelques-uns dépendent visiblement de leur famille, de leur race, de leur temps, de leur demeure : mais s'il n'existe pas d'autres principes qui permettent d'établir une relation directe entre un auteur, une œuvre et un groupe d'hommes, il faut renoncer à entreprendre des travaux d'esthopsychologie sociologique. Si ceux de M. Taine possèdent une apparence d'exactitude et entraînent la conviction, cela tient à l'art avec lequel cet écrivain dispose ses arguments et ses preuves, au fait que dans les principaux de ses ouvrages il traite de cas où ses principes

sont en effet applicables sans erreur trop flagrante. L'*Art en Grèce* étudie une époque primitive où l'influence du milieu social était en effet prépondérante; ce livre ne cadre plus guère cependant avec la statuaire réaliste que l'on a découverte dans les fouilles d'Olympie. L'*Histoire de la littérature anglaise* retrace l'art d'une nation où l'esprit de race s'est maintenu longtemps intact, sans que cependant les phénomènes d'imitation classique du xviiie siècle y soient suffisamment expliqués, et sans que l'auteur pousse jusqu'à la période contemporaine qui l'aurait mis dans l'embarras. Ailleurs enfin le défaut de sa méthode est visible ; la *Peinture aux Pays-Bas* et la *Peinture en Italie*, s'ils expliquent Rubens et le Titien, n'ont rien de pertinent à nous dire sur Rembrandt et sur Léonard de Vinci.

En résumé, malgré l'œuvre de M. Taine, on voit qu'il est impossible d'établir un rapport direct entre une société et les artistes qui l'illustrent, en considérant ceux-ci comme

dépendant de celle-là, ou en envisageant la société et les artistes comme dépendant de causes communes. Ces causes ne peuvent en tout cas être ni la race, ni le milieu, ni l'habitat, puisque l'essence d'une cause est d'agir toujours, et que l'influence de ces trois principes est variable. Voici en effet, pour conclure, une liste sommaire de littérateurs appartenant à la même nation, à la même époque, au même milieu social, et, autant que possible à la même région, mais présentant cependant des caractères intellectuels nettement divers. Nous n'avons mis à contribution que les principales littératures européennes; il eût été facile de dresser des listes analogues pour les autres littératures et pour les autres arts :

LITTÉRATURE GRECQUE

Eschyle.		Les premiers comédistes.
Aristophane.	Euripide.	Socrate.
Xénophon.		Thucydide.
Isocrate.		Démosthène.
Les disciples des sophistes.		Les socratiques.

Platon. Aristote.
Épicure. Zénon.
Plutarque. Lucien.

LITTÉRATURE LATINE

Caton. Térence.
Cicéron. Lucrèce.
Salluste. César.
Catulle. Virgile.
Ovide. Horace.
Lucain. Sénèque.
Perse. Quintilien.
Tacite. Pline le Jeune.
Juvénal. Martial.
Saint-Jérôme. Saint Augustin.

LITTÉRATURE ITALIENNE

Dante. Pétrarque. Boccace.
Arioste et son école. Michel-Ange.
Machiavel. Cellini.
G. Bruno. Galilée.
Marini. Le Tasse Tassoni.
Goldoni. Gozzi.
Métastase. Alfieri.
Manzoni. Massimo d'Azeglio.
Leopardi. Giusti.
Foscolo. Pellico.

LITTÉRATURE ESPAGNOLE

Epopée chevaleresque. Poëmes didactiques et satiriques.

Le *romancero*, Canzoneros. Poèmes moraux allégoriques *Le comte Lucanor.*

Essais de résurrection du théâtre antique. Lope de Vega.
Les pétrarquistes. les mystiques.
Romans chevaleresques. Cervantès.

Roman picaresque.

Calderon. Quevedo.
Imitation de la France. Imitation de l'Angleterre.
Hartzenbusch. Breton de los Herreros, etc.

LITTÉRATURE FRANÇAISE

Cycle de Charlemagne. Cycle d'Arthur.
Charles d'Orléans. Villon.
Poëme chevaleresque. Poëme satirique.
Fabliaux. Bibles. Romans.
Joinville. Froissart. Commines.
Mystères. Farces.

D'Aubigné, Rabelais, Calvin, Marot, Montaigne, Ronsard. Malherbe, Régnier.

Les familiers de l'hôtel Rambouillet, Corneille, Descartes, Balzac, de Sales, Retz. La Rochefoucauld.

Pascal, Racine, Molière, Boileau, La Fontaine, Bossuet, Fénelon, Malebranche.

Saint-Simon, de Sévigné, La Bruyère.

Montesquieu, Buffon, Voltaire, Diderot, Rousseau, Lesage, Prévost.
Delille, Bernardin de Saint-Pierre. Danton, Robespierre.
Châteaubriand, Chénier, les auteurs de l'Empire.
Lamartine, Béranger, Vigny, Hugo, Musset.
Baudelaire, Balzac, Dumas, Sand, Thiers, Michelet, etc.

LITTÉRATURE ALLEMANDE

Gottfried de Strasbourg.	Wolfram d'Eschenbach.
Opitz.	Jac. Bœhm.
Gottsched.	Bodmer.
Lessing.	Klopstock.
Gœthe.	Schiller.
Kleist.	Wieland.
Ruckert.	Uhland.
Voss.	Tieck.
Richter.	Platen.
Gutzkow.	Hebbel.
Herwegh.	Heine.
Freiligrath.	Lenau.
Heyse.	Auerbach.
Freytag.	Spielhagen.

LITTÉRATURE ANGLAISE

Duns Scot.		Roger Bacon.
	Chaucer.	
Bacon.	Sydney.	Marlowe.
Shakespeare.	Spenser.	Beaumont-Fletcher.
Ford et Webster.		Massinger.
Hobbes.		Milton.

Locke.	Bunyan.	Butler.
Newton.	Otway.	Wycherley.
Dryden.	Farquhar.	Congreve.
Pope.	Swift.	Foe.
Addison.	Richardson.	Sterne.
Bolingbroke.	Smollet.	Goldsmith.
Mandeville.	Fielding.	
Gibbon.	Stewart.	
Hume.	Reid.	Mac Pherson.
Byron. Southey.	Keats. Shelley.	Crabbe.
Scott.	Landor.	
Tennyson.	Swinburne.	
Dickens.	Thackeray.	
G. Eliot.	Emily Brontë.	
Carlyle.	Mill, etc.	

Il est assez difficile de dresser une liste de ce genre exactement, et de donner ainsi à une assertion vague une réfutation précise. Cependant ce tableau marque bien à quel point les diverses périodes littéraires d'une même nation présentent constamment des génies différents et opposables. En d'autres termes, quelle que soit l'influence d'un milieu, qu'elle existe ou qu'elle n'existe pas, à toute époque, un écrivain notable au moins sur

deux, ne l'a pas subie. Car une même cause ne peut produire des effets opposés.

II

Pratique de l'analyse sociologique ; faits particuliers. — Étant donc admis qu'un artiste ne dépend pas essentiellement de son milieu, de sa race, de son pays, et que l'on ne peut, par ces causes, l'assimiler à ses compatriotes et à ses contemporains, en d'autres termes qu'il n'y a pas de cause commune entre ces derniers et lui, il faut prendre un détour pour obtenir de l'esthétique des données sociologiques. Il faut s'adresser non plus à l'artiste, mais à son produit, considérer non plus son entourage, mais les admirateurs de ses œuvres.

Toute œuvre d'art, si elle touche par un bout à l'homme qui l'a créée, touche par l'autre au groupe d'hommes qu'elle émeut. Un livre a des lecteurs ; une symphonie, un tableau

une statue, un monument, des admirateurs. Si l'on peut établir d'une part que l'œuvre d'art est l'expression des facultés, de l'idéal, de l'organisme intérieur de ceux qu'elle émeut; si l'on se rappelle que l'œuvre d'art est, par démonstration antérieure, l'expression de l'organisme intérieur de son auteur, on pourra de celui-ci passer à ceux-là, par l'intermédiaire de l'œuvre, et conclure chez ses admirateurs à l'existence d'un ensemble de facultés, d'une âme analogue à celle de son auteur; en d'autres termes, il sera possible de définir la psychologie d'un homme, d'un groupe d'hommes, d'une nation, par les caractères particuliers de leurs goûts qui tiennent, comme nous allons le voir, à tout leur être même, à ce qu'ils sont par le caractère, la pensée et les sens.

Les effets émotionnels d'un livre ou de toute autre œuvre d'art ne peuvent être perçus que par des personnes capables de ressentir les émotions que ce livre suggère. Cette assertion

paraît évidente et elle l'est en effet, bien qu'on ne la prenne pas d'habitude au sens absolu où nous la posons. Qu'il suffise de rappeler qu'un lecteur animé de dispositions bienveillantes et humanitaires ne goûtera pas pleinement des livres exprimant une misanthropie méprisante, comme l'*Éducation sentimentale*; de même un homme à l'esprit prosaïque et précis sera difficilement saisi d'admiration à la lecture de poésies qui font appel au sens du mystère, ou essayent de susciter une mélancolie sans cause. Il est clair que, pour éprouver un sentiment à propos d'une lecture, pour que celle-ci puisse le susciter, il faut qu'on soit disposé de façon à l'éprouver, qu'on le possède; or, la faculté de percevoir un sentiment n'est point une chose isolée et fortuite; il existe une loi des dépendances des parties morales, aussi précise que la loi de dépendance des parties anatomiques; l'esprit humain se tient en toute son étendue; la force d'une de ses facultés détermine celle des autres, et

toutes réagissent et influent l'une sur l'autre. La constatation d'un sentiment chez une personne, un groupe de personnes, une nation à un certain moment, est donc une donnée importante, qui permettra souvent, de déduction en déduction, de connaître sinon toute leur psychologie, du moins un département important de leur organisation spirituelle et morale.

La forme extérieure d'un roman commence au style, et aimer un certain style, c'est pour un lecteur éprouver que les conditions de sonorité, de couleur, de précision, de grandeur et d'éloquence, suivant lesquelles les mots ont été choisis et assemblés, sont celles qui réalisent ou du moins qui ne choquent pas son idée vague de la propriété et de la beauté du langage, idée qui lui est personnelle, qui le caractérise puisque son voisin peut ne pas la partager, qui fait donc partie du cours de ses pensées et aide à le définir. Un lecteur qui jouira d'un style colo-

riste sera un homme chez lequel existe à un faible degré la sorte de perception des nuances des choses que ce style exprime; sans quoi, les mots colorés ne lui diraient rien, et il serait surpris qu'on lui décrivît en termes exacts, ce qu'il n'aurait pas su observer. De même pour la rhétorique, la syntaxe, la composition, le le ton. Tout cela ne souffre aucune difficulté. Qu'on goûte une métaphore romantique, qu'on se plaise aux ellipses de Victor Hugo, qu'on préfère l'absence de composition de *Guerre et Paix* à l'assemblage habile d'un roman feuilleton, qu'on soit touché par le mystère de la *Maison Usher*, ou par l'ironie de Mérimée, ce sont là autant d'indices des penchants, de toute l'âme du lecteur, auquel il faut donc attribuer les aptitudes d'esprit, les idéaux, les facultés secondes, dont telle ou telle de ces formes de style est le signe.

Mais il reste dans l'œuvre d'art, le contenu, une suite de descriptions, de paysages, de personnages, de scènes et de péripéties, de

sujets et d'images, que l'artiste s'efforce de
représenter le plus exactement et le plus persuasivement qu'il peut, de façon qu'on en
accepte la réalité non par choix et par goût,
mais parce qu'elle paraît s'imposer. Dans le
roman, par exemple, la nature des héros,
des lieux, de l'action, la manière dont l'auteur présente ses acteurs et ses décors,
devront agir, entraîner la persuasion et l'intérêt par leur aspect de vérité même, et sans
qu'il soit permis d'en rien conclure pour l'esprit du lecteur qui aura été touché. Le détail
et le groupement des spectacles qu'on lui
présente doivent être tels qu'ils provoquent
des images faiblement analogues à celles que
donnerait la réalité et de nature à susciter
comme celle-ci des sentiments d'aversion, de
sympathie, d'excitation ; si ce charme ne s'opère pas, c'est que le livre est mauvais, mal
fait, gâté à quelque endroit par quelque faute
de composition qui ôtera l'illusion à tout le public, sans qu'une partie s'obstine à tenir pour

ressemblant ce qu'une autre aura jugé faux.

Il est juste en effet que personne n'admet le réalisme de la description d'un objet imaginaire, si cette description ne lui paraît pas correspondre à la vérité; mais cette vérité est variable, elle est une idée, et résulte de l'expérience, exacte, chimérique ou volontairement illusoire, que l'on se fait des choses et des gens. Que l'on examine la nature des détails propres à convaincre une personne du monde de la vérité d'un type de gentilhomme, et ceux qu'il faut pour persuader de même dans un feuilleton destiné à des ouvriers. Pour l'une, il conviendra d'accumuler les détails de ton et de manières qu'elle est accoutumée à trouver dans son entourage; pour les autres, il sera nécessaire d'exagérer certains traits d'existence luxueuse et perverse qu'ils se sont habitués, par haine de caste et par envie, à associer avec le type du noble. Il en est de même pour la figure de la courtisane qu'il faut présenter tout autrement à un

débauché ou à un rêveur romanesque; cela est si vrai que parfois le type illusoire l'emporte, même chez des lecteurs renseignés, sur l'expérience la plus répétée. La *Dame aux Camélias* a passé pour une merveille de réalisme auprès du public théâtral du temps; les ouvriers ne croient guère à la vérité de l'*Assommoir*, tandis qu'ils admettent facilement le maçon ou le forgeron idéal des romanciers populaires. Il faut donc qu'un roman, pour être cru d'une certaine personne et, par conséquent, pour l'émouvoir, pour lui plaire, reproduise les lieux et les gens sous l'aspect qu'elle leur prête; et le roman sera goûté, non à cause de la vérité objective qu'il exprime, mais en raison du nombre de gens dont il réalisera la vérité subjective, dont il rend les idées, dont il ne contredit pas l'imagination.

On peut pousser plus loin encore ce raisonnement. En lisant la description d'un site connu de Paris par un romancier naturaliste, on pourra croire que le lecteur n'admirera ce

morceau que s'il est exact, c'est-à-dire s'il reproduit ses souvenirs, les résidus de ses perceptions. Cela est vrai ; mais une perception n'est nullement un acte simple, passif, constant pour tous devant un objet identique ; les facultés les plus hautes, la mémoire, l'association des idées y participent ; on doit l'assimiler rigoureusement à une opération aussi compliquée qu'un raisonnement [1], de sorte que, dès qu'il s'agit de perceptions complexes et esthétiques, les différences individuelles deviennent énormes. Il a fallu des siècles pour que l'homme aperçût la nature ; la description des villes date du réalisme moderne. Pour dix personnes placées devant un coucher de soleil, il y a dix manières plus ou moins complètes de l'apercevoir. Aussi, la description d'une scène familière (on peut prendre pour exemple le tableau de l'agitation d'une gare à la tombée de la nuit, par M. Huysmans, dans

1. Ch. Binet, la *Psychologie du raisonnement* ; Wundt, *Psych. phys.*

les *Sœurs Vatard*) sera jugée bonne par un lecteur non pas simplement en raison de son extrême exactitude, mais si elle correspond à la « manière de voir » de ce dernier, c'est-à-dire à la qualité de ses sens, à sa mémoire des formes et des couleurs, à tout le mécanisme interne qu'il lui a fallu pour transformer ses sensations d'un spectacle analogue, en un souvenir semblable à celui que l'auteur s'efforce d'évoquer. Sinon, le lecteur est choqué, trouve que l'on amplifie à plaisir, et saute les pages. Il existe donc des lecteurs réalistes et idéalistes, comme il existe des auteurs et des livres appartenant à ces deux écoles.

Nous avons pris le réalisme et le roman comme bases de notre raisonnement, car ces cas sont ceux où le caractère individuel, les facultés, les capacités du lecteur paraissent réduits à jouer le moindre rôle. Pour les autres genres, et, en général, les arts, la peinture, la sculpture, la musique, il suffira de raisonnements plus brefs. On sait combien le

nombre de ceux que touche la grande poésie lyrique est restreint, et il ne sera point erroné d'attribuer ce fait à la noblesse d'âme qu'exige autant la compréhension que la création de ces œuvres. Pour la peinture, il faut que ceux qui l'aiment possèdent de délicates sensations visuelles correspondant au dedans à une organisation parfaite et à un développement extrême des appareils récepteurs de sensations colorées, dont un beau tableau doit être le résumé harmonieux. En musique, de même, les admirateurs d'une symphonie doivent être capables de ressentir les émotions que celle-ci exprime et posséder en outre cette tendance à percevoir les sentiments dans leur mode auditif, sans laquelle on ne compose pas. Bref, il est démontrable par l'analyse qu'on ne comprend en art que ce que l'on éprouve et l'on peut poser cette loi : Une œuvre d'art n'exerce d'effet esthétique que sur les personnes dont ses caractères représentent les particularités mentales ;

plus brièvement : une œuvre d'art n'émeut que ceux dont elle est le signe.

Or, nous avons vu que l'œuvre d'art est tout d'abord le signe de son auteur, que les caractères de l'une expriment ceux de l'organisation mentale de l'autre. A moins donc d'admettre qu'une même particularité esthétique correspond à deux sortes de facultés, il nous faut conclure que les admirateurs d'une œuvre d'art doivent posséder une organisation psychologique analogue à celle de son auteur, et l'âme de ce dernier étant connue par l'analyse, il sera légitime d'attribuer à ses admirateurs les facultés, les défauts, les excès, toutes les particularités saillantes de l'organisation mentale qui lui aura été reconnue. La loi devra donc être formulée comme suit : une œuvre n'aura d'effet esthétique que sur les personnes qui se trouvent posséder une organisation mentale analogue et inférieure à celle qui a servi à créer l'œuvre et qui peut en être déduite.

Il convient de tenir compte dans cet énoncé des mots restrictifs qu'il contient. L'organisation mentale d'un lecteur admiratif ne saurait être absolument semblable mais seulement analogue à celle de l'auteur qui lui plaît; il est probable que la ressemblance sera purement générale, et il est possible que les facultés par lesquelles elle a lieu ne jouent dans l'existence du lecteur qu'un rôle subordonné. Il est enfin certain que, chez lui, ces facultés, quel que soit leur développement relatif par rapport au reste de ses aptitudes, ne peuvent posséder la force qu'elles ont dans l'esprit de l'auteur, puisque, chez celui-ci seul, elles ont abouti à des manifestations actives. Mais il n'est point d'autre différence entre l'organisation mentale d'un artiste et celle de ses admirateurs, qu'entre les facultés créatrices et les facultés réceptives. Une faculté créatrice est simplement une faculté assez puissante pour provoquer le désir et l'accomplissement de manifestations; elle ne diffère d'une faculté

purement réceptive de même nature que par une intensité supérieure.

Telles sont, en détail, les considérations qui permettent d'établir d'étroits rapports entre les œuvres d'art et leurs admirateurs, entre ceux-ci et leurs auteurs. Ceux qui, lisant un livre, frémissent d'aise d'y trouver exprimées, en une langue parfaite, les idées qui leur sont sourdement chères; ceux qui, devant un tableau, sentent leurs prunelles et tout leur être flatté et comme vivifié par l'accord de nuances sombre ou violent, par la noblesse ou la ferveur de la composition; ceux que transporte et qu'anéantit quelque pathétique andante ou le caprice d'un scherzo, sont les frères en esprit de l'homme chez qui ces œuvres sont d'abord écloses.

On pourra, il est vrai, dire à cela qu'à part les artistes et les écrivains, la plupart des gens n'aiment pas, à leurs moments de loisir, se plonger dans des préoccupations ou des souvenirs analogues à ceux qui constituent le

fond de leur activité habituelle, que des commerçants, des politiciens, des médecins choisissent des livres, des tableaux, des musiques, opposés de ton et de tendance aux dispositions dont ils doivent user dans leur vie active. On citera la prédilection des ouvriers pour les aventures qui se passent dans un fabuleux grand monde, l'attrait des histoires romanesques ou sentimentales pour certaines personnes d'occupations incontestablement prosaïques, le charme que les habitants des villes trouvent aux paysages, le goût que montrent des hommes simples et calmes d'habitude pour les musiques les plus passionnées. Évidemment, tous ces gens trouvent dans l'art un *délassement*, et de même qu'un manœuvre sortant de travail se plaira difficilement à des exercices de gymnastique musculaire, un grand nombre d'hommes d'une certaine culture, mettant chaque jour en activité certaines facultés définies, utiles à leur carrière, se refusent, la tâche accomplie, à goûter des

exercices spirituels d'art qui excitent de nouveau, quelque faiblement que ce soit, ce mécanisme cérébral surmené; la connaissance de leurs préférences artistiques ne renseignerait donc que sur leurs facultés secondaires et superflues, et non pas sur ce qu'il est essentiel de définir dans leur intelligence.

Mais rien de moins juste que cette conclusion; elle conduirait à admettre que l'on choisit, en général, plus librement, par une nécessité intérieure moins altérée de motifs pratiques, les carrières et les conditions que les plaisirs. Or, cela est faux dans une large mesure. La condition d'un homme dépend, avec des variations peu étendues ou peu fréquentes, de celle des parents. La carrière est déterminée de même ou par cette condition, ou par des nécessités matérielles sur lesquelles il est inutile de s'étendre. De sorte que le plus souvent, et en tenant même compte de l'usure et de l'accoutumance, il existe sous l'homme public accomplissant un certain tra-

vail manuel ou intellectuel à demi imposé, un homme intérieur, qui est, sinon le plus marqué, du moins le plus authentique, car il a persisté et s'est développé seul, en dépit souvent de circonstances adverses, en dépit de l'exercice quotidien d'un métier, d'une profession. Cet homme intérieur, parfois extrêmement différent de l'homme social, on ne peut le connaître que par ses actes libres, ses actes non intéressés, par le choix de ses plaisirs, par le jeu de ses facultés inutiles. Les hommes à vocation native présentent rarement, croyons-nous, un désaccord accusé entre leurs délassements et leurs occupations. Les artistes, qui généralement s'adonnent à leur carrière par suite d'un entraînement instinctif, ne parlent que de leur art et ne cherchent de plaisirs intellectuels qu'en lui. Les militaires font de même par la même cause. Les femmes qui n'ont guère de tâche pénible à accomplir, montrent des goûts qui ne jurent pas avec le reste de leur caractère. L'expé-

rience générale ne s'est guère trompée sur ce point ; ce qu'on cherche à connaître d'un homme pour le juger, ce ne sont pas ses occupations, ce sont ses goûts. L'histoire, de même, montre que Louis XVI était simplement un excellent ouvrier serrurier, Néron un médiocre poète, Léon X un bon dilettante. Il n'est pas indifférent de connaître les habitudes élégantes de César, le plaisir que Frédéric le Grand prenait à la musique de chambre de son temps, le penchant de Napoléon pour Ossian et la musique romantique, les spéculations industrielles de Pascal, la façon dont Spinoza se délassait de l'*Éthique*. Enfin ce qu'on sait des lectures de quelques-uns des écrivains célèbres de ce siècle, montre qu'il existe chez ces hommes dont on peut reconnaître à la fois les goûts et les facultés, de frappantes ressemblances entre ce qu'ils aiment et ce qu'ils sont.

Stendhal admire le mélange de passion et de réalisme des anciennes chroniques italiennes, la douce volupté de la musique de

Cimarosa ; il n'aime point le style oratoire des romantiques qu'il défend cependant pour la sincérité de leur lyrisme ; Mérimée dénigre Victor Hugo, admire Stendhal et parfois Byron ; Musset ne cachait pas sa préférence pour Byron ; Lamartine aimait Ossian ; Théophile Gautier et les parnassiens admirent Victor Hugo, dans lequel cependant ils préfèrent le versificateur et le styliste au penseur ; Baudelaire affectionne Poe, Gautier et Delacroix ; Flaubert admire à la fois Balzac, Hugo et certains livres de science, certaines cadences de phrase ; les Goncourt vont à Balzac, à Heine, aux peintres du joli et du mouvement, les Japonais et ceux du xviii° siècle ; M. Zola est un pur balzacien avec un penchant vers Courbet et Musset ; Augustin Thierry admirait Châteaubriand et Walter-Scott ; Michelet inclinait à Virgile, Bernardin de Saint-Pierre et Rousseau ; Taine a beaucoup lu Stendhal, Heine, Voltaire et les romantiques.

Ce sont là des faits précis ; il en est d'autres.

L'expérience montre qu'il existe une ressemblance accusée entre le type moral des admirateurs d'un auteur et cet auteur même. Si l'on consulte ses souvenirs, on s'apercevra qu'il y a pour les admirateurs de Mérimée, par exemple, ou de Musset, d'Hugo, de M. Zola, des tempéraments définis, une manière d'être dont les livres qu'ils admirent sont l'expression approchée. Certains auteurs sont particuliers à certains âges et en présentent les caractères. Henri Heine, Musset, sont la lecture des jeunes gens et leurs œuvres portent, en effet, certains même des signes physiologiques de la jeunesse; Horace est sénile et ne plaît qu'aux vieillards. Les auteurs préférés des femmes sont rarement rudes et grossiers. Il existe une analogie extrême entre les facultés d'un auteur et la moyenne de celles de la classe dans laquelle il est populaire. Les auteurs bourgeois ont un talent bourgeois ; les auteurs aimés des artistes, ont eux-mêmes la grâce, la finesse de sens et la légèreté d'âme des

artistes. Les goûts divers d'un lecteur ont généralement entre eux une certaine connexité. En dehors d'esprits supérieurs qui ne sont exclusifs pour personne, on ne rencontre guère de gens aimant également et à un même moment Lamartine et Hugo, Balzac et Dumas, la basse et la haute littérature. Ce manque d'universalité dans les goûts est d'autant plus accusé que les admirations sont plus vives, fait dont le contraire paraitrait à première vue plus vraisemblable, et qui s'explique seulement si l'on considère l'admiration comme formée par une sorte d'adhésion, de dévouement, par la reconnaissance de soi-même en autrui. Ce sont là autant de présomptions favorables; mais la preuve des théories que nous venons d'exposer est ailleurs; elle est dans le cours même de l'histoire générale des lettres et des arts, dont on ne peut venir à bout, sans leur aide, d'expliquer les anomalies et les grands traits.

III

Pratique de l'analyse sociologique; faits généraux. — Nous avons dit que le succès d'un livre et en général d'une œuvre d'art est le résultat d'une concordance entre les facultés de l'auteur, les facultés exprimées dans l'œuvre, et celles d'une partie du public qui doit être considérable pour que le succès le soit; cette concordance est variable par suite des variations du public, et ainsi se trouvent expliquées les fluctuations et la fortune des genres, des styles, des arts, des auteurs, à travers le temps et l'espace.

Il fallut deux siècles à Pascal et à Saint-Simon pour atteindre la renommée, et ils n'ont été compris qu'en ce temps dont ils avaient d'avance, l'un l'angoisse, l'autre l'irrespect et la vision fouillante. Il fallut autant à nos classiques pour perdre en admiration ce qu'ils gagnent en éloges. Molière et La Fontaine

n'ont pu passer ni le Rhin, ni la Manche. Shakespeare a pénétré en France au moment du romantisme, quand nos lettrés commencèrent à se germaniser et il avait pénétré bien auparavant en Allemagne ; il avait été oublié en Angleterre pendant les deux siècles où notre influence et nos mœurs y dominèrent ; sa gloire renaquit quand l'Angleterre reprit possession d'elle-même littérairement et socialement. Certains auteurs ont trouvé leur patrie intellectuelle en d'autres pays que celui où ils sont nés. Henri Heine, bien qu'Allemand, a écrit plutôt pour une certaine classe de lecteurs français qui le prisent et parmi lesquels il eut des disciples, que pour sa patrie où on le tient en petite estime, ou pour l'Angleterre où il commence à peine à être connu. Edgar Poe est considéré en Angleterre et en Amérique comme une sorte de Gaboriau sinistre ; en France seulement il a trouvé un traducteur comme Baudelaire, des admirateurs fervents. Par contre, certains de nos peintres, comme Gustave Doré, sont esti-

més à l'étranger seulement ; nos musiciens sont, pour la plupart, mieux appréciés en Allemagne qu'à Paris. Il est inutile de multiplier ces exemples des variations de la gloire, c'est-à-dire de la compréhension d'un artiste à travers les pays et les époques. Ceux que nous donnons suffisent et sont probants : ils ne peuvent être expliqués ni par la théorie de la race, ni par la théorie du milieu. Complétés par tous les faits analogues que l'on trouve dans l'histoire artistique depuis la constitution des nationalités, ces phénomènes montrent bien qu'il n'existe aucun rapport fixe entre un auteur et sa race ou son milieu, tandis qu'il en existe un, ondoyant et stable, entre ses œuvres et certains groupes d'hommes que celles-ci attirent en raison d'une affinité dont nous avons montré la nature.

Cette affinité encore rend seule compte de certains phénomènes d'imitation. Aucun motif tiré soit de l'hérédité, soit de l'ascendant du milieu, ne peut faire que dans une nation res-

tée politiquement et socialement intacte, un artiste ou plusieurs en viennent à essayer d'imiter les productions d'artistes étrangers. Que l'on néglige les cas de la Renaissance en France et du xviii° siècle en Angleterre où des causes politiques et perturbatrices sont en jeu ; ce qui s'est passé à Rome dès le premier éveil de la littérature, ce qui s'est passé en France au xvii° siècle pour la tragédie, au xviii° pour la philosophie et pour le roman, au xix° pour la poésie lyrique, ne peut être éclairé par aucune des lois de l'ancienne critique sociologique. Ni la race, ni le milieu, hostiles ou tout au plus indifférents à ces importations, n'ont pu pousser les artistes latins ou français à choisir à l'étranger des modèles, qu'ils ont altérés ou dépassés, mais dont l'influence est restée prépondérante. Si un art purement national n'a pu se développer ni à Rome, ni en France, malgré d'heureux débuts, ce fut chez les Latins et au xvii° siècle, par suite d'une rupture d'équilibre entre les progrès

trop lents de cet art et le raffinement trop prompt des classes supérieures, qui trouvèrent la littérature grecque ou les lettres classiques mieux adaptées à leur condition spirituelle ; ce fut au XVIII^e siècle et au nôtre, par un libre choix de nos artistes eux-mêmes, qui se jugèrent tout à coup constitués de telle sorte, que seules les littératures et la pensée septentrionales purent satisfaire leur goût, c'est-à-dire leur présenter l'image d'œuvres où leurs facultés pourraient exceller.

Ces développements nous paraissent montrer à merveille ce qu'a d'inexact et de vague l'expression « milieu social » quand on la prend non plus au sens statique comme l'ensemble des conditions d'une société à un moment, mais au sens dynamique, comme une force assimilant certains êtres à ces conditions. Car, dans ce cas, on peut toujours demander quelle est la partie de l'organisme social qui exerce cette attraction. Le milieu, au point de vue littéraire, à Rome, à l'époque, mettons, du sac de

Corinthe, était formé par une élite d'aristocrates
et de parvenus. Ce milieu restreint touchait
à un milieu plus vaste et plus vague, au peuple
romain ; celui-ci à un autre plus vaste et plus
vague encore, le monde romain. Lequel déter-
minait l'autre ? Le monde romain était sans
influence bien marquée jusque-là sur le peuple
encore bien latin de la capitale ; ce peuple ne
pouvait empêcher l'élite de favoriser les
lettres grecques ; cette élite devenue ainsi
indépendante, exerça une influence marquée,
dit-on, sur les artistes dépendant de son
suffrage. Cependant serait-il téméraire de
croire que quelques Nævius, quelques Ennius,
quelques Cæcilius, quelques Lucilius de plus
de talent, eussent fait tourner la balance,
alors, avant ou plus tard, en faveur de la
littérature purement latine ? De même, en
Angleterre et en Allemagne, au xviiie siècle,
toute l'influence d'un milieu national restée
absolument intacte et vivace, ne put empêcher
l'aristocratie, les cours et les arts, de subir

la mode étrangère. On verra aisément dans l'histoire et le roman modernes des faits plus marqués encore de cette indépendance réciproque des couches sociales; c'est qu'en effet cette indépendance existe et s'accuse ; les sociétés, par un effet graduel d'hétérogénéité, tendent à se décomposer en un nombre croissant de milieux, et ceux-ci en individus de moins en moins semblables, libres, de plus en plus, de suivre chacun ses inclinations personnelles et d'aller aux œuvres qu'il lui convient d'admirer.

Nous avons cité au nombre des arguments qui nous semblent contraires aux théories de M. Taine, le fait que, dans un même milieu et une même race, des auteurs et des artistes ont vécu, dont les œuvres ont des caractères absolument contraires entre elles, excellent par des qualités adverses et recourent à des émotions et à des effets incompatibles. Or, il se trouve que des livres et des œuvres ainsi distinctes obtiennent du succès, des succès

égaux, dans un même milieu. A l'heure présente, la musique, la peinture, la littérature en France comprennent les triomphateurs les plus divers. On célèbre également M. Renan et M. Taine, M. Zola et M. Ohnet, M. Coppée et M. Leconte de l'Isle, M. Puvis de Chavannes et Cabanel, Gounod et Saint-Saëns, Dumas et Labiche, etc. Or, évidemment, des artistes d'un talent aussi contraire ne peuvent représenter le même milieu ; il faut donc admettre qu'ils représentent des milieux divers comme eux-mêmes, qu'il y a autant de milieux que d'artistes et qu'il naît autant des uns que des autres. En effet, il est évident que ces milieux, loin d'avoir formé les artistes, puisqu'ils n'ont pas d'existence antérieure connue, ont été formés par eux, à l'occasion de la production de leurs œuvres. Quand furent exposées les grandes fresques de M. Puvis de Chavannes, une partie du public s'est complue dans ce style, s'est groupée autour du peintre, et a fait sa gloire. Et de même pour les autres

artistes contemporains et pour les cas analogues de l'histoire. Or nous avons vu quel est le sens psychologique du phénomène de l'admiration, comment il provient d'une concordance entre l'organisation mentale de l'admirateur et celle de l'homme dont l'œuvre admirée est le signe. Nous avons vu plus loin comment les milieux se multiplient et se dégagent dans les civilisations croissantes. Nous assistons ici à l'éclosion d'un milieu. Nous voyons clairement comment un artiste libre des influences de la race, du goût et des mœurs ambiantes, créant une œuvre qui est le signe de son âme, d'une âme dont le caractère n'est ni national ni actuel, ni conforme à celles dont les œuvres sont à l'apogée du succès, détache de la masse vague du public et attire à lui, comme par une force magnétique, une foule d'hommes. Cette foule l'entoure parce qu'il l'exprime ; elle existe parce qu'il a paru ; le centre de force est dans l'artiste et non dans la masse, ou plutôt le centre de force est

dans le caractère abstrait de ressemblance qui peut exister entre un artiste et ses contemporains. Plus il y a parmi ceux-ci d'âmes vaguement analogues à celle de l'artiste, plus la gloire de ce dernier sera étendue; il n'a qu'à se produire, à étendre sa main, on viendra à lui, sinon rien n'y fait; le succès de *M^me Bovary* ne put concilier le public à *l'Éducation sentimentale;* Gustave Moreau a beau être un peintre prix de Rome et médaillé, il n'est pas populaire; M. Ohnet l'est devenu on ne sait comment, et on sait à quel point.

Après ces développements, il sera facile d'expliquer comment il faut entendre qu'une littérature et un art représentent la société dont ils sont issus et écrivent son histoire intérieure. L'âme d'un peuple vit dans ses monuments, non pas parce qu'il les a formés, déterminés et qualifiés, mais parce que son art, produit dans ses œuvres supérieures par une série d'hommes dénués souvent du carac-

tère que l'on peut attribuer à leur race ou à leur époque, montre par la suite de ses manifestations glorieuses et dans la mesure même de cette gloire, quel a été le cours des penchants, le génie propre de la nation, son développement spirituel dans ses diverses époques et ses divers milieux. Une littérature, un art national comprennent une suite d'œuvres, signes à la fois de l'organisation mentale générale des masses qui les ont admirées, signes de l'organisation mentale particulière des hommes qui les ont faites. L'histoire littéraire et artistique d'un peuple, pourvu qu'on ait soin d'en éliminer les œuvres dont le succès fut nul et d'y considérer chaque auteur dans la mesure de sa célébrité, présente la série des organisations mentales types d'une nation, c'est-à-dire des évolutions psychologiques de celle-ci. Le *Pilgrim's Progress* et les *Chansons* de Béranger sont significatives de l'Angleterre de la fin du xvıı° siècle et de la France de 1840. Mais elles le sont, non parce qu'elles sont nées à

— ces deux époques en ces deux pays, mais parce qu'elles y ont été extrêmement lues, lues avec admiration, parce qu'elles ont pénétré dans les cœurs, enflammé et enchanté les intelligences. Que les âmes anglaises eussent été plus frivoles, Bunyan aurait probablement persisté à écrire son livre, muet alors et stérile et qui eût été rejoindre la masse des œuvres mort-nées. Que la France eût eu l'âme plus tragique, il est probable que Béranger serait allé réjouir quelque obscur caveau de ses odelettes, mais la foule les eût méprisées et dédaigné de les chanter. Ces deux hommes n'auraient point été des types et l'on n'aurait pu tirer d'eux des conclusions sociologiques. Ils ne valent, historiquement, que par leur popularité, et non par leur origine et leurs qualités. Ils signifient et représentent une évolution de l'âme française ou anglaise, non parce qu'ils la suivent, mais parce qu'ils la précèdent et la constituent, en la résumant, non comme exemplaires et spécimens, mais comme types. Ainsi, ce

n'est point une assertion inexacte de prétendre déterminer un peuple par sa littérature ; seulement il faut le faire non en liant les génies aux nations, mais en subordonnant celles-ci à ceux-là, en considérant les peuples par leurs artistes, le public par ses idoles, la masse par ses chefs.

Nous ne savons pas comment ces grands hommes se produisent ; la loi qui règle la naissance et la nature des génies et des talents nous est inconnue ; nous savons seulement qu'aucune des hypothèses que l'on a émises sur ces lois ne rend compte de tous les faits. Mais une fois le génie, né, développé, productif, commence un jeu d'attractions et de répulsions qui nous est accessible. Les âmes qui retrouvent en cette œuvre leur âme, l'admirent, se groupent autour d'elle et se séparent des hommes d'âme diverse. Si le groupe attrait est considérable, par la quantité, par la qualité, l'œuvre prend une haute signification sociale, qu'elle ne possède qu'à

ce moment-là, qui peut tarder longtemps et passer vite. Si le groupe est petit ou nul, l'œuvre n'a pour ce moment d'impopularité qui peut être passager ou éternel, qu'une importance minime. En d'autres termes, la série des œuvres populaires d'un groupe donné, écrit l'histoire intellectuelle de ce groupe, une littérature exprime une nation, non parce que celle-ci l'a produite, mais parce que celle-ci l'a adoptée et admirée, s'y est complue et reconnue.

IV

L'analyse sociologique et les sciences connexes. — Passons sur les précautions et les recherches qu'exige l'application de la méthode basée sur ces considérations ; elle ne permet, par exemple, de conclure d'une œuvre à une nation, qu'après détermination de l'importance relative du groupe attiré et défini par l'œuvre, de l'époque précise pour laquelle

l'œuvre est considérée comme un document. Il faudra faire pour chaque auteur et artiste — une enquête rétrospective auprès des critiques, des journalistes du temps pour connaître sa popularité ; il faudra savoir le prix de vente pour les tableaux, le nombre de représentations pour les pièces, le nombre d'éditions pour les livres, les pensions, les droits alloués à l'auteur ; il faudra refaire ce travail tout le long de l'existence de l'œuvre afin de connaitre les phases de sa gloire, et en étudier la diffusion dans les pays étrangers.

Employée avec les ménagements et les soins que l'usage enseignera, la méthode exposée plus haut sera d'un secours véritable pour la connaissance du passé ; elle permettra pour les époques et les peuples littéraires, d'écrire l'histoire intérieure des hommes sous la surface des faits politiques, sociaux et économiques, et d'écrire cette histoire en termes scientifiques précis. Elle conduira, par une synthèse plus vaste, à faire l'historique du dé-

veloppement intellectuel de l'humanité, du développement même de tel organe psychique isolé. C'est par des recherches de ce genre qu'on pourra fonder véritablement une « psychologie des peuples » exacte et sérieuse, surtout si on complète les renseignements qu'elle pourra exiger par ceux d'une science connexe à fonder, la psychologie des grands hommes d'action, des fondateurs de religions, de morales, de lois et d'états, qui comprendra, de même que l'esthopsychologie, trois parties : l'analyse des actes des héros, la détermination de leur organisme mental spécifique et individuel, les faits sociologiques d'adhésion à ces actes et de ressemblance avec cet organisme. Par ces deux méthodes, en étudiant, d'abord en leurs initiateurs, puis en leurs adhérents, les grands mouvements intellectuels, politiques, guerriers, l'histoire tout entière doit être écrite.

LA CRITIQUE SCIENTIFIQUE

LA SYNTHÈSE

I

La synthèse esthétique. — Nous avons terminé l'énoncé des raisonnements qui permettent de déduire de l'analyse d'une œuvre d'art la connaissance précise, scientifique, — c'est-à-dire intégrable dans une série de notions analogues conduisant à fonder des lois — de l'œuvre même, de son auteur, des groupes d'hommes en qui l'œuvre produit une émotion esthétique. Comme on aura pu le remarquer, cette connaissance est jusqu'ici diffuse, analytique, fragmentaire, ne comprend l'ensemble qu'en ses parties et ne l'exhibe

que par aspects successifs; cette connaissance est limitée à son objet qu'elle révèle en lui-même seulement, non dans ses relations et ses effets. Si le défaut des méthodes que nous avons combattues est de ne montrer d'une œuvre et de ceux dont elle est le signe, que le dehors, l'entourage, le vague contour extérieur et infléchi, la nôtre, bornée aux chapitres antérieurs, paraît envisager ses êtres comme absolus, existant à part de tout contact, de toute condition et de toute cause. Il convient d'en compléter l'explication par l'examen des procédés qui permettront, après analyse, de restaurer l'œuvre et les hommes dans leur unité totale, dans le jeu des forces naturelles et sociales qui les forment, les meuvent et les heurtent.

L'œuvre d'art résolue dans ses effets et ses moyens cesse d'être une œuvre d'art. A cet état de décomposition, pour ceux qui l'ont ainsi disséquée ou auxquels elle est présentée en ce morcellement, l'œuvre perd toute vertu

d'opérer, toute influence émotionnelle ; elle est un mécanisme inefficace, une machine démontée, qui, examinée dans ses rouages, est nécessairement au repos, et par là même inconnue dans ce qui est sa raison d'être. L'œuvre se comporte de même, et quand on a compris ses organes et énuméré ses énergies, il reste à la révéler en acte, agissante, développant dans une âme humaine les ondes d'émotions qu'elle est faite pour susciter. Il faut donc ici la montrer non plus en la pénétrant et essayant de dégager le secret des causes de ce qui en émane, mais la considérer de front et du dehors comme une force dont le choc est à mesurer.

L'effet de l'œuvre étant l'émotion qu'elle suscite, et cette émotion accompagnant l'image sensible de son contenu dans l'esprit de son sujet, c'est la reproduction de l'œuvre qu'il faudra tenter, en l'accompagnant de son indice émotionnel. Ce sera en faire, en un autre terme, la paraphrase.

Relisant le livre, évoquant le tableau, faisant résonner à son esprit le développement sonore de la symphonie, l'analyste, considérant ces ensembles comme tels, les restaurant entiers, les reprenant et les subissant, devra en exprimer la perception vivante qui résulte du heurt de ces centres de forces contre l'organisme humain charnel, touché, passionné et saisi. Chaque détail sera réfléchi sous l'angle de son incidence, chaque moyen rendu par son action, et les effets même de l'œuvre considérés et goûtés à nouveau par un esprit qui saura non plus seulement les discerner mais les ressentir, seront figurés du même coup et mesurés dans la description de leur nature et de leur charme.

Le livre sera reproduit ainsi comme un objet de lecture réelle sur lequel se seront fixés des yeux humains froids, souriants, émerveillés, hagards, ou à demi clos d'une douleur qui se contient, yeux d'hommes las de vrais spectacles, limpides ou cruels yeux de

femme, yeux ternes des oisifs, yeux lumineux d'adolescent qui, se durcissant aux fictions, s'accoutument à la vie. Saisie dans le jour blanc d'un musée ou fixée aux panneaux futilement ornés d'un salon, la toile dont les pigments réfléchissent les diaprures incluses du rayonnement solaire, refleurira par les mots, dans l'accord heurté ou doux à l'œil de ses nuances stridentes ou tragiquement mortes; et il y aura des cadences de phrase pour la langueur innocente d'un beau corps nu, et des aurores verbales pour l'éveil religieux d'un blond rayon de lumière entre les ténèbres d'un fond où s'effacent de torturés ou humbles visages, et de pénétrantes périodes pour la sagace analyse de quelque froide et mince tête de roi ou de moine surgie du passé, avec ses yeux pleins de pensées mortes et ses traits sillonnés par des passions définitivement réprimées. Le charme des musiques devra de même être reproduit après leur analyse; l'intime éclosion de rêves et d'actes que provoque

le lent essor d'une voix dans le silence d'une nuit, le ravissement des mélodies, le suspens des longues notes tenues, le heurt douloureux des cris tragiques sera décrit et rappelé, comme les mâles et sobres éclats des pianos, le jeu des souples doigts, les élans atrocement rompus des marches, les prestos envolés, retombants, et voletants, ou la grave insistance de ces andantes qui paraissent exhorter et calmer et apaiser les sanglots qui trainent sur le pas des suprêmes décisions; les violons nuanceront tout près de l'oreille et de l'âme leur voix sympathique, âpre et chaude, et on entendra passer leur chant captif sur les sourds élans des contrebasses, l'embrasement suprême des cuivres, le ricanement sinistre des hautbois, unis en cette gerbe montante de sons, de formes et de mouvements, qui s'échappe des orchestres et porte les symphonies.

Ainsi de toute œuvre d'art, statue, temple, drame, livre didactique ou lyrique. Pour la

connaitre pleinement et exactement, la notion de son mécanisme, de ses parties, de sa genèse, ne sera pas plus importante que celle de la manière dont elle existe, dont elle se comporte, dont elle agit sur la matière vivante, du choc harmonieux, saccadé ou lent dont elle frappe les esprits, un esprit, une âme individuelle et figurée.

Comme on peut le voir, les lignes qui précèdent tendent à ce que l'on connaisse l'œuvre d'art artistiquement après l'avoir déterminée scientifiquement en la décomposant, et donne ainsi une valeur et une utilité à sa reconstitution esthétique. Et l'on remarquera qu'en exigeant cette addition à l'analyse, en demandant qu'on s'accoutume à considérer l'œuvre dans l'acte même de l'évolution de sentiments qu'elle est destinée à opérer, nous adjoignons à notre méthode, l'un des procédés dont la critique purement littéraire use, depuis l'avènement surtout de l'école romantique et réaliste. Certains feuilletons de Théophile

Gautier et de M. Barbey d'Aurévilly, les études des de Goncourt et de Théodore de Banville, les descriptions de tableaux du *Voyage en Italie* de Taine, certains récits d'auditions par Baudelaire seraient ce que nous réclamons, s'ils étaient basés, cependant, sur l'enquête analytique préalable sans laquelle ces pages de haute littérature demeurent la constatation insuffisante d'une émotion morale inexpliquée. Jointes aux démonstrations plus sèches mais pénétrantes de l'analyste, insérées même dans la chaîne de ses raisonnements, elles seront non plus un ornement, de gracieux discours, mais le complément nécessaire de la connaissance scientifique de l'œuvre.

II

La synthèse psychologique. — Ce sera de même, en recourant à des procédés usités déjà, mais dont l'insuffisance, s'ils demeurent isolés, a été montrée plus haut, que l'on ré-

sumera des analyses psychologiques, l'image des êtres vivants qui y auront été disséqués. Le critique concevra que le mécanisme mental exsangue et incolore, qu'il aura lentement et pièce par pièce déduit des données esthétiques, n'est point une entité idéale, une force flottante et sans point d'application, mais qu'animé, existant, nourri d'un sang pourpre, concentré en des cellules sans cesse vibrantes et rénovées, il se situe en un encéphale particulier, un système nerveux, un corps, un être humain, qui fut debout, marchant et agissant dans notre air, sur notre terre. Ce corps eut une enfance, une jeunesse, un âge mûr souvent, une vieillesse parfois; il fut un homme, fit partie d'une famille, naquit et vécut dans une patrie, eut tels parents, tels amis, tels contemporains; la carrière de cet être fut mêlée d'infortunes et de joies, de hasards et d'habitudes; il subit et exerça des influences spirituelles; il reprit l'œuvre artistique à un point donné et en porta le progrès

à tel autre point; cette entité intellectuelle dont on a désigné d'abord la configuration totale et générale, avec toutes ses acquisitions et toute son innéité, eut une évolution, fut jetée dans le compromis de résistances et d'adaptations qu'est la vie, fut fait d'originalité et d'imitation comme tout individu vivant, mêla sa tâche de redites et de trouvailles. Sans la connaissance de ces variations, de cette carrière, de ces origines, de cette transition, de ce point de départ et de ce point d'arrivée, l'analyse d'une âme reste morte et sèche, absolue et irréelle, comme une proposition de mathématiques, incomplète comme une ostéologie.

Il faut pour entreprendre la restitution d'un de ces grands êtres intellectuels qui sont, dans l'ordre de la pensée et de la sensibilité pures, comme les initiateurs d'une espèce morale, qui concentrent et qui exaltent en eux toute l'émotion et la réflexion excitée dans la foule mêlée de leurs admirateurs, remonter

des parties éparses de son esprit à leur enchevêtrement et leur engrenage dans le tout, replacer cet esprit ainsi particularisé dans chacune de ces facultés et dans leur association, en un corps dont il sera nécessaire de connaître les représentations graphiques et dont les habitudes ressortiront des témoignages des contemporains ; ce corps même et cet esprit, il faudra le prendre dans ses origines, la famille, la race, la nation, — dans son milieu premier, le lieu de naissance et d'enfance, le climat, le paysage, le sol ; il faudra le suivre dans son développement et ses relations, de son enfance à sa jeunesse, de ses amitiés à ses liaisons, de ses lectures à ses actes, tracer le cours de ses productions, connaître les joies et les amertumes de sa vie, le conduire enfin à ce déclin et ce décès qui si rarement, pour les grands artistes, sont glorieux, ou fortunés ou paisibles. L'on aura atteint au bout de ces travaux le résultat le plus haut auquel tend tout l'embranchement

des sciences organiques : la connaissance d'un homme analysé et reconstitué, de ses fibres intérieures, des délicates agrégations de cellules cérébrales traversées par le jeu infiniment mouvant et complexe des ondes récurrentes, de ce centre de la trame intime de vibrations qui, phénomène physiologique pour l'observateur idéal placé au dehors et percevant son envers, est, pour ces cellules mêmes, immatérielles ou s'ignorant matière, de la pensée, des émotions, des douleurs, des joies, des souvenirs d'êtres et de choses, — jusqu'à l'aboutissement même des nerfs infiniment déliés, infiniment ramifiés, qui par des voies encore inconnues, à travers l'encéphale, le cervelet, la moelle allongée et la moelle épinière, recevant les répercussions actives de tout ce travail intérieur, conduiront aux muscles, à l'épiderme, à cette surface de l'homme colorée et conformée, — jusqu'aux êtres qui forment les antécédents de ce corps, — jusqu'à ceux qui le touchèrent ou

dont les actes, par des manifestations proches ou lointaines, l'affectèrent, le réjouirent ou le contristèrent, — jusqu'aux cieux qui se reflétèrent dans ses yeux, — jusqu'au sol qu'il foula de sa marche, — jusqu'aux cités ou aux campagnes dont la terre souilla ses pieds et résorba sa chair.

Ici, rendue à la tâche qu'elle peut accomplir et intervenant au moment où des travaux préalables l'ont faite réellement utile, la méthode biographique de Sainte-Beuve et de ses successeurs, des *Études* de M. Taine, rendra de grands services et est appelée à compléter par le dehors, par la description et le portrait, le travail important de connaissance par le dedans que l'analyse esthopsychologique aura élaboré. La large manière de M. Taine, la minutieuse enquête de Sainte-Beuve, le réalisme humain des meilleurs biographes anglais, les études anecdotiques comme celles des romantiques, seront fondus ensemble et concentrés au point de donner de l'homme, de

ses entours, une apparente image ; on aura ainsi les procédés qu'il faut pour pénétrer de réalité, de vérité, de vie, pour galvaniser et animer l'être dont l'âme aura paru morte et morcelée d'après le travail de l'analyse.

Que l'on conduise ainsi Poe de la table où tout enfant son père adoptif l'exhibait récitant des vers, à cette taverne de Baltimore où il goûta l'ivresse qui le couchait le lendemain dans le ruisseau ; que l'on connaisse de Flaubert la famille de grands médecins dont il était issu, le pays calme et bas dans lequel il passa sa jeunesse, la fougue de son arrivée à Paris, ses voyages, son mal, le rétrécissement progressif de son esprit, le milieu de réalistes dans lequel s'étriquait ce romantique tardif ; que de même on décrive la physionomie satanique et scurrile de Hoffmann, le pli de sa lèvre, l'agilité simiesque de tout son petit corps, ses grimaces et ses mines extatiques, son horreur pour tout le formalisme de la société, ses longues séances de nuit dans les

restaurants, à boire du vin, et ce mal qui le mit comme Henri Heine tout recroquevillé dans un cercueil d'enfant; que l'on compare les débuts militaires de Stendhal et de Tolstoï à leur fin, à l'existence de vieux beau de l'un, à l'abaissement volontaire de l'autre aux travaux manuels et à la pauvreté grossière ; que l'on complète chacune de ces physionomies, qu'on en forme des séries rationnelles, on aura dressé en pied pour une période, pour un coin du monde littéraire, pour ce domaine tout entier, les figures intégrales du groupe d'hommes qui sont les types parfaits de l'humanité pensante et sentante. L'analyse esthopsychologique aura montré ces hommes par leurs parties au repos : la synthèse biographique, utile seulement après ce travail, en aura restauré le tout, rétabli le mécanisme de la façon dont il est agissant, productif, se formant et situé.

III

La synthèse sociologique. — Ce travail de reconstitution qui consiste à façonner un homme visible sur le schema de son intelligence, doit être étendu également à ceux que nous avons appris à considérer comme les semblables de ce type, à ses adhérents. D'un livre on déduit l'état d'âme d'un groupe. Mais ce groupe a réellement existé dans le temps ou dans l'espace ; il existe parfois encore ; il forme ou a formé un milieu particulier, sur lequel le plus souvent l'histoire ou le journal ajoutent des renseignements à ceux plus exacts et plus intimes que procure l'examen de leur centre de ralliement, l'œuvre ou l'ensemble d'œuvres, dans lesquelles ils se reconnaissent et se désignent. C'est ce groupe, ses principaux représentants, sa formation, sa durée, sa condition, ses mœurs, que la synthèse sociologique devra retrouver avec de

délicats procédés d'enquête, conjecturant, décrivant, résumant, agglomérant les données les plus hétérogènes, parvenant enfin à exprimer visiblement les créatures dans lesquelles a vécu l'esprit de l'œuvre et de son auteur.

C'est ici que la méthode historique et sociologique de M. Taine reprend toute sa valeur et toute son importance; elle est celle qu'il faut prendre pour tenter de recréer en pleine vie le groupe d'individus humains dont on aura déterminé grossièrement mais exactement le mécanisme interne par l'analyse de leurs admirations, et que l'on aura appris à considérer, non plus comme les producteurs premiers ni de l'œuvre qui les rallie, ni des œuvres de leur temps, mais au contraire comme des êtres faiblement semblables à l'auteur de ce qui les émeut, et fixés dans cette similitude par cette émotion même. Tout l'arsenal des moyens exacts et artistiques dont M. Taine, les critiques historiens anglais tels que M. Pater et Vernon Lee, les romanciers archéologues tels

que Flaubert, se sont servis pour décrire les milieux humains passés et disparus, sera ici mis à profit avec de plus importants résultats, puisque cette enquête par le dehors, par le visible, par ce dont l'histoire rend témoignage, aura été précédée et affirmée par des données probables ou sûres sur l'intérieur, sur le gros mécanisme mental de ces gens que l'on va dresser en pied dans leur chair et leur costume. Les contemporains, les auteurs de mémoires, les comiques et les moralistes du temps, les représentations graphiques, des tableaux aux caricatures, les mille faits épars de la vie de tous les jours, la reconstitution architecturale et géographique des lieux, des monuments et des villes, tous les départements de la vie publique, de la politique à la théologie, seront mis à contribution, fouillés en quête de détails typiques et significatifs; des notions sur le vêtement, la demeure, le séjour, sur les habitudes intimes et sociales, sur le type ethnique, sur les relations célestes et humaines, sur toute la

vie en somme du groupe formé autour d'une
œuvre ou autour d'une famille d'œuvres, groupe
qui comprendra tantôt tout ce qui est notable
d'une nation, tantôt toute une classe, tantôt
enfin un nombre épars d'individus dont il faudra rechercher les points d'union, — seront dégagés, fondus ensemble, ordonnés, et plaqués
enfin sur la sorte de squelette psychologique
que l'on aura obtenu antérieurement par l'ordre
de recherches que nous avons exposé au précédent chapitre. L'on aura désigné ainsi par
le dehors et le dedans, la sorte d'Athénien,
par exemple, qui s'attachait à Aristophane, et
celle qui se sentait exprimée par Euripide ; le
citadin de la renaissance italienne dont les
goûts allaient aux peintures sévères de l'école
florentine, et l'habitant de Venise qui, charmé
d'abord par le colorisme des Titien et des
Tintoret, versa dans les luxurieuses mythologies de leurs successeurs ; de l'habitué des
concerts du dimanche à Paris qui, penché toute
la semaine sur quelque besogne pratique, re-

trouve une fois par semaine une âme enthousiaste et grave, digne de s'émouvoir aux hautes passions d'un Beethoven, au religieux naturalisme de Wagner, au trouble de Berlioz. Si l'on considère que l'histoire doit être l'évocation complète et la résurrection des générations disparues, de ce qu'elles furent, de ce qu'elles pensèrent et restèrent, ce sera là faire de l'histoire, et les lumières qu'on portera dans cette science par la méthode que nous venons d'exposer, seront aussi nouvelles et précieuses qu'elle est sûre.

———

LA CRITIQUE ET L'HISTOIRE

I

Théorie générale de l'histoire; l'artiste, le héros, la masse. — Le labeur qu'esquissent les chapitres précédents de ce volume paraîtra excessif; mais les résultats qu'il nous paraît promettre sont dignes de cette peine. Que l'on conçoive un travail psychologique, historique, littéraire de cette sorte, accompli parfaitement pour l'art, les artistes et les admirateurs dans une époque, dans un peuple; que l'on sache celui-ci divisé par un procédé approximatif, en une série de types intellectuels et de similaires, à constitution déterminée par termes scientifiques précis; que ces types soient connus et posés comme des hommes vivants et

en chair, ces foules comme des agrégats tumultueux, vivants, animés, logés, vêtus, gesticulant, ayant une conduite, une religion, une politique, des intérêts, des entreprises, une patrie, — qu'à ces groupes ainsi déterminés et montrés, on associe, si l'histoire en porte trace, cette tourbe inférieure ne participant ni à l'art ni à la vie luxueuse ou politique commune, et dont on peut vaguement soupçonner l'être, par le défaut même des aptitudes reconnues aux autres classes ; que l'on condense enfin cette immense masse d'intelligence, de cerveaux, de corps, qu'on la range sous ses chefs et ses types, on aura atteint d'une époque ou d'un peuple la connaissance la plus parfaite que nous puissions concevoir dans l'état actuel de la science, la plus profonde pénétration dans les limbes du passé, la plus saisissante évocation des légions d'ombres évanouies. Grâce à cette tentative méthodique et progressive de résurrection, le passé aurait repris d'un coup tout ce qui lui reste

de vie dans ses monuments de tout ordre.

Et l'on aura compris que ces procédés de synthèse, l'agrégation qu'ils opèrent entre le grand artiste et ses admirateurs, le but auquel ils tendent de décrire les périodes et les nations par l'assemblage de groupes caractérisés en leur premier auteur, conduisent à imaginer en général pour l'histoire entière, politique, religieuse et militaire, une théorie nouvelle et moyenne entre celles qui ont cours dans ce siècle. Les tentatives modernes de changer la méthode de cette science, en la raccordant aux découvertes récentes et surtout à la tendance démocratique de ce temps, ont abouti à une interprétation singulière des événements sociaux. Les chroniqueurs et les historiens, jusqu'au commencement de ce siècle, jugeant les faits à première vue et les expliquant par une doctrine superficielle mais relativement juste, en étaient venus à concentrer tout l'intérêt et le mérite de chaque entreprise dans les individus, rois, ministres, généraux dont le

nom lui était resté attaché. En tentant d'améliorer et de rénover ces vues, et sous l'empire de la réaction libérale à laquelle cédaient les esprits éminents dans la première moitié de ce siècle, on est allé à une conception opposée et plus fausse. M. Augustin Thierry l'un des premiers, parti de l'idée confuse que les événements comprennent dans leurs causes d'autres facteurs que leur auteur principal, et exagérant l'effet de ces facteurs secondaires, a attribué une importance excessive à l'influence des masses dans les faits historiques. Puis, ce point de vue s'est étendu si bien que l'on a négligé de parti pris la part cependant visible des grands hommes dans les grands actes publics et que le mérite de l'accomplissement de ceux-ci a été attribué aux foules humaines qui les ont exécutés, forcées souvent, ignorantes toujours. Et, le déterminisme des économistes anglais et des statisticiens paraissant à tort plus facilement applicable aux peuples qu'aux individus, on arriva aux conceptions de Buckle,

chez qui la guerre, par exemple, se fait sans généraux, sans stratégie, sans discipline, sans influence d'armement ou de tactique, par le hasard et le vague instinct des bandes. C'est par des raisonnements analogues que le roman moderne, éliminant de l'esprit l'empire des facultés supérieures, et des groupes l'ascendant des hommes d'élite, pose en principe l'inutilité de l'effort volontaire et choisit ses personnages parmi les êtres moralement et intellectuellement dégénérés.

Il serait difficile de trouver une conception plus fausse et plus facilement admise que celle de la séparation des deux éléments qui contribuent à tout événement historique, — les chefs et la masse, — et de la prépondérance du second sur le premier. Le fait par lequel un grand écrivain, parti d'on ne sait quelles origines impossibles à dégager, ayant senti en lui un monde nouveau l'émouvoir, faisant appel à des dispositions, à des pensées, à une sensibilité intacte jusque-là et dormantes,

groupe autour de lui en cercles concentriques toujours plus étendus, ses congénères intellectuels, dégage de la masse humaine confondue, la classe d'êtres qui possèdent en eux un organisme consonnant au sien, vibratile sous les impulsions mêmes qui sont en lui puissantes au point de l'avoir contraint à leur trouver l'expression et à les extérioriser ainsi généralement intelligibles et efficaces. — ce phénomène est le semblable de celui par lequel, dans un autre ordre, l'ordre des actes et non plus des émotions, un homme ayant conçu une entreprise, portant en lui cet ensemble d'images préalables de réussite, de gloire, de fortune qui constituent une impulsion, ces visions d'effet à réaliser, de moyens, de détails, d'acheminements, de dispositifs, qui constituent un but, parvient par persuasion, par des ordres, par simple communication, à les faire passer rudimentairement, vaguement, clairement, dans l'âme des milliers de suivants que forment ses lieutenants, une

armée, des alliés ; que forment encore des ouvriers, des ingénieurs, des collaborateurs ; ou un public, des courtiers, des banquiers, des associés ; ou simplement le peuple, des agents électoraux, des députés, des ministres. Ici encore, ou constante et marquée pour les coadjuteurs principaux, ou momentanée, vague, imperceptible même, en dehors du moment précis de l'exécution, pour les subordonnés infimes, c'est la similitude des âmes entre le chef et la masse qui fait la possibilité et qui répartit le mérite d'une grande œuvre accomplie.

Toute réussite pratique et toute œuvre admirée, toute gloire de tout ordre, littéraire, artistique, militaire, religieuse, politique, industrielle, comprend donc les mêmes éléments, le même accord entre esprits supérieurs et inférieurs : l'œuvre, l'entreprise, est d'abord une conception, résultant, de plus en plus profondément, de l'intelligence acquise et originelle de son auteur, de la constitution de son cerveau, de tout son corps, des influences

obscures encore qui l'ont formé tel ; elle est ensuite cette conception détachée pour ainsi dire de son auteur et y tenant, comme un germe issu d'un être, passée de ce cerveau à d'autres, où elle se répercute, se reproduit, renaît, redevient efficace et cause des actes ou des émotions analogues à ceux qui existent dans l'âme primitive ; cette reproduction, son degré marquent la similitude entre l'âme réceptrice et l'âme émettrice, en vertu du fait que les phénomènes psychiques d'un individu forment une série cohérente, en vertu encore du fait qu'une conception suppose la coopération de toute une série de rouages mentaux et qu'ainsi le fait de partager pleinement une conception montre la similitude de ces rouages. Que cette analogie soit simplement celle qui existe entre tous les êtres animés comme pour certaines notions expérimentales rudimentaires, qu'elle soit celle de tous les êtres humains, comme pour certaines lois très simples de morale, qu'elle unisse la race, la cité, la nation, ou

qu'infiniment plus marquée, elle associe un groupe d'individus pris au hasard, dans une admiration ou dans une tâche commune, c'est elle qui établit entre l'auteur et les exécuteurs d'un dessein, entre l'auteur et les partisans d'une œuvre, le lien qui fait participer à la réussite de l'un comme de l'autre, celui qui le conçut, mais fut impuissant à l'exécuter, et ceux qui l'exécutèrent, mais ne l'auraient imaginé, — celui qui la forma mais n'aurait pu faire revivre cette forme muette dans de chaudes âmes humaines, et ceux qui la prirent, l'adoptèrent, la couvèrent, la reproduisirent dans leur esprit, mais n'eussent pu la concevoir et l'exprimer.

La gloire d'un artiste et la victoire d'un héros sont des phénomènes analogues, et se décomposent en deux faits : l'un d'individuation qui réalise et érige dans la masse un type ; le second d'imitation, d'adhésion, d'approbation, d'admiration, qui agrège à ce type tous ses similaires inférieurs; ceux-ci s'associent

à ceux-là en vertu de la force élémentaire et universelle d'attraction qui unit tous les semblables et les groupe autour du plus semblable.

Le principe d'individuation fait apparaître à un moment donné dans le groupe social une personnalité artistique ou agissante douée d'une constitution mentale et probablement cérébrale, particulière, manifestée par des œuvres, des actes, des paroles. Le principe d'adhésion, de répétition fait que la particularité humaine ainsi apparue, suscite, s'associe, unit tous ceux dont l'âme est faiblement ou fortement configurée de la même manière que celle de l'artiste et du héros, en vertu et dans la mesure de cette ressemblance. L'artiste et le héros sont à la fois les causes et les types du mouvement qu'ils provoquent; ils le provoquent, le qualifient et l'orientent; la foule le fait; la foule et l'artiste, la foule et le héros le forment parce qu'ils participent entre eux.

Ces deux principes de variation fortuite et

de répétition sont, on le sait, à la base de la sélection naturelle [1], qui s'appuie de plus sur l'action sélective du milieu. Toutes nos démonstrations tendent à prouver que cette troisième action diminue et disparaît à mesure que les sociétés évoluent, et cela en raison même du fait primordial que la société est une institution de conservation de l'individu et de l'espèce [2] dirigée contre l'opération destructive propre de la nature. La théorie de la sélection se sert, — pour relier le principe des variations dans une espèce déterminée à celui des répétitions du type ainsi né fortuitement, — de l'hérédité qui n'est en somme qu'une constatation de ressemblance par origine. De même en sociologie générale, comme l'a excellemment montré M. G. Tarde, il faut admettre un principe d'invention, les découvertes, et un principe d'imitation, la statistique, qui se

[1]. Voir un article de M. H. Spencer sur les facteurs de l'évolution organique dans la *Nouvelle Revue* du mois d'octobre 1886.

[2]. Spencer, *Principes de psych.*, § 503.

résout en fin de compte en une constatation
de la mesure de la ressemblance entre les
goûts et les besoins des inventeurs et ceux des
imitateurs. De même encore, en psychologie
générale, il faut admettre un principe d'individuation, qui crée à mesure les types humains
et, entre autres, les types des artistes et des
héros, — et un principe de répétition qui
agrège et soulève l'humanité à ces protagonistes, principe qui se ramène, nous l'avons
vu, à une constatation ressentie de ressemblance entre les exemplaires et les adhérents.
Il est permis d'établir sur les traces d'une
hardie formule de M. G. Tarde[1] une généralisation plus haute encore ; on pourra
remarquer que tous ces principes de ressemblance, de l'hérédité à l'adhésion, sont des
ressemblances actives, des ressemblances de
force, des ressemblances de vibration ; le type
de tout le développement animal, humain et

1. *Revue philosophique*, oct. 1882. Cf., la théorie de l'imitation sociale dans Bagehot.

social, sera donc la vibration et la consonnance qui, l'une, naît, l'autre, répète et perpétue.

C'est, en dernière analyse, séparer une force de sa direction, une volonté de son image-but, une variété animale de son premier type, que de distinguer une armée de son général, une masse d'adhérents à une entreprise de celui qui la conçut, un peuple de ses chefs, une classe de ses membres énergiques. Dans chacun de ces couples, les deux éléments sont importants, nécessaires absolument tous deux à l'accomplissement: ils sont unis et indissolubles en vertu d'un lien qui va du premier au second et qui constitue l'énergie même de ce couple dont les éléments séparés resteraient impuissants, dont le premier seul a une existence autonome mais inactive. La cause rectrice *est*, par elle-même, — indépendamment de la cause efficiente et régie, qui ne peut être pensée isolée, qui ne peut donc, — nos conceptions logiques venant des sens, — exister telle, expérimentalement. Une direction, un

type, un entreprenant, un but, peuvent apparaître seuls et sans suite : une force, une variété animale, une masse d'hommes actifs, une volonté ne peuvent être conçus indéterminés ; le rapport qui unit ces deux facteurs est le même que celui qui relie la forme et la substance d'Aristote : c'est un rapport de plasticité, de formation, d'assimilation, d'imitation enfin : des facteurs que cette relation unit en un ensemble, c'est le premier en fonction de temps qui est le générateur et qui participe le plus largement à l'existence ; comme un nombre produit ceux qui le suivent et se multiplie en eux, un grand homme s'agrège la foule et grandit par sa masse.

Toute relation humaine, toute coopération surtout, est donc une suggestion. La gloire, le pouvoir, la richesse, le succès ne s'acquièrent en dernière analyse qu'en suscitant dans des âmes étrangères, des images, des enchaînements de pensées et de sentiments, qui, remplaçant ou doublant les états d'esprit ap-

partenant en propre à ces êtres subjugués, donnent à leur volonté, à leurs muscles, à leur sensibilité, des impulsions qui sont utiles à leur maître. Que ce soit impérieusement que l'on opère cette substitution d'une personne à une autre, par la crainte de châtiments ou de privations, que ce soit par amour, par l'abandon instinctif d'un être en celui qu'il se préfère, que ce soit enfin, et le plus efficacement, parce que l'un, le héros et l'artiste, est le même que ce peuple qu'il s'agrège, est son type plus parfait et pénètre en lui parce qu'ils sont identiques, — la suggestion, la pénétration d'un homme dans un autre est réelle au même degré.

L'âme d'un grand homme est celle qui peut mettre en mouvement un million de bras comme les siens propres ; l'âme d'un grand artiste est celle qui peut frémir en un million de sensibilités individuelles et fait la joie et la douleur d'un peuple.

L'histoire d'une nation, d'une littérature est

l'histoire de ces grandioses communications d'ondes vitales, prises et décrites dans leur source, dans l'âme d'où elles s'élancent, mesurées dans leur parcours, dans les âmes où elles agissent, révélant par leur extension et par leur nombre combien un peuple compte d'hommes, d'êtres existant par soi et existant en autrui.

II

Applications pratiques; définition dernière de l'œuvre d'art. — Étant semblables, ces phénomènes d'agrégation esthétique ou héroïque, se substituent. Il est inutile d'exposer que la naissance d'attractions littéraires ou le dévouement à des causes communes, coïncide avec le relâchement des liens de clan, de cité, de nation, de famille; que les arts aussi bien que l'humanitarisme tendent à favoriser le cosmopolitisme, et qu'ainsi les liens d'une admiration ou d'une entreprise générale remplacent en

un sens ceux du sang. Mais il sera intéressant de remarquer que même l'adhésion à un héros (l'admiration active) et l'adhésion à un livre (l'admiration passive) coexistent rarement et tendent à se remplacer, à s'exclure, en vertu du fait que toutes deux mettent en mouvement le même mécanisme psychologique avec des résultats différents.

L'émotion que donne un livre d'aventures et les émotions qui pourraient accompagner ces aventures mêmes sont semblables en tant qu'excitation. Les gens simples pleurent au théâtre comme devant de véritables infortunes ; les chants guerriers soulèvent les masses ; et fort souvent cette émotion factice suffit à ceux qui l'éprouvent et leur ôte l'envie d'en éprouver de vraies de même ordre. Le goût vif des lettres et des arts n'a jamais précédé dans la vie d'une nation, d'une classe ou d'un individu, un déploiement extrême d'énergie, un vaste enthousiasme pour une entreprise active, parce que la sa-

tisfaction oisive de ce goût dispense de cet effort. Après un siècle d'art, Athènes fut épuisée, bien que ses guerres navales lui coûtassent peu de monde et quand Sparte autrement éprouvée dura bien plus longtemps, illettrée. A Rome, le raffinement commençant de la noblesse, après la prise de Corinthe, précéda sa capitulation devant les tribuns et les dictateurs ; et le dilettantisme de la classe élevée sous Auguste la livra sans défense aux Césars. La renaissance italienne marqua la fin des républiques. Le siècle de Louis XIV, le XVIII° précédèrent la défaite facile de la noblesse et de la haute bourgeoisie françaises par une poignée de révolutionnaires. La Prusse sans littérature sauva l'Allemagne de Goethe et de Schiller. Que ce soit bien la pratique des plaisirs artistiques qu'il faille accuser de ces défaillances et non l'opulence, l'exemple de la défense de Carthage contre Rome le montre, et celui de l'Angleterre, qui, malgré une extrême richesse, est restée vivace, parce que

sans doute les plaisirs esthétiques n'y sont, n'y étaient naguère, le partage que d'un très petit nombre. L'Allemagne actuelle n'a pas d'artistes; l'Espagne des conquistadors n'en a pas eu non plus. Pour une cause de même genre, la criminalité violente est fort rare parmi les membres des professions libérales et sévit surtout dans les pays illettrés.

La raison de tous ces faits est facile à dire et elle nous permet de rectifier sur un point important la définition, donnée, au début, de l'œuvre d'art. L'émotion qu'elle procure ne se traduit pas en actes, immédiatement, et par ce point les sentiments esthétiques se distinguent des sentiments réels violents. Mais l'émotion esthétique, tout en étant fin en soi et en ne produisant pas sur le coup d'effets pratiques, en provoque cependant à la longue d'importants, et par le fait de sa nature générale et par le fait de la nature particulière qu'elle peut présenter.

La mise en jeu fréquente de tout un groupe

de sentiments par un spectacle fictif, par des idées irréelles, par des causes qui ne peuvent pousser ces sentiments jusqu'à l'acte ou à la volition, affaiblit très probablement, par la désuétude de cette transition, la tendance des émotions réelles à se transformer de la sorte ; et les sentiments esthétiques étant dénués, à proprement parler, de souffrance, étant agréables et pouvant être provoqués à volonté quand on a appris à en jouir, on ne désire plus en ressentir d'autres ; le rêve dispense de l'action. D'autre part, l'excitation factice habituelle d'un certain groupe de sentiments tels que la pitié, le dédain, l'enthousiasme, la rêverie, doit comme tout exercice de toute faculté, tendre à augmenter la force de ce groupe de sentiments, à détruire l'équilibre mental précédent et à altérer la conduite dans le sens de l'une de ces inclinations. Or, comme l'art préfère en général jouer des passions les plus fortes de l'âme humaine, qui sont les instinctives, les primitives, il tend à maintenir

l'homme dans la pratique de ces inclinations ataviques, et s'oppose ainsi dans une mesure assez forte, croyons-nous, au progrès moral, au développement de tendances nouvelles mieux en relation avec l'état social actuel.

Ce sont là les effets délétères de l'art, mais il en est d'autres qui contribuent à une modification favorable des rapports des hommes entre eux. Le bonheur d'un homme dans la société dépend, pour une grande part, de la bienveillance que lui témoignent les autres hommes, de la bonne foi et de la douceur générale, de la compassion, de l'aide, de l'appui qu'il reçoit. Or, si l'on cherche le mobile qui peut pousser les hommes à user entre eux de bonté, on désignera la sympathie, la participation positive à la souffrance d'autrui et par conséquent la répugnance à la provoquer. Un homme qui peut assister, l'âme paisible, à la torture de ses ennemis, ne ressent pas au moindre degré la douleur qu'il fait souffrir. Si de

tels hommes, — et toutes les sociétés antiques primitives, tout le moyen âge en étaient formés, — sont amenés graduellement à prendre plaisir aux arts graphiques, au poème épique, au drame, au roman, à la musique, à tout ce qui fait frémir l'âme de douleurs fictives, de compassion et d'admiration pour des semblables, ces sentiments se développeront en eux et modifieront leur conduite. La somme de la douleur qu'ils oseront infliger aux autres hommes se diminuera sans cesse de celle qu'ils peuvent partager. C'est de la sorte que l'art adoucit les mœurs, et c'est également ainsi qu'il affaiblit le patriotisme, le lien de nationalité. Car la mansuéfaction des caractères qu'il produit peu à peu rend les hommes compatissants pour tous les autres hommes et les empêche de haïr sauvagement qui que ce soit. Les nations restant en lutte guerrière, le peuple le plus lettré pourra infliger moins de maux aux autres qu'un peuple sans arts. Ainsi l'habitude des

plaisirs esthétiques favorable à la solidarité humaine, est nuisible à l'existence des nations : et en fait les États les plus policés sont les plus faciles à conquérir.

Par ces points, l'art touche à la morale sociale et à la morale individuelle, et si ce qui le constitue, les propriétés générales mêmes de ce qui est esthétique, contribuent à modifier la conduite des individus et des masses, la sorte particulière d'émotions et de pensées que chaque ouvrage tend à faire naître chez ses lecteurs et ses admirateurs peut de même exercer une action bonne ou mauvaise sur le cours de leur caractère. Le principe de l'art pour l'art fondé en raison, juste et utile, tant qu'on ne considère que les œuvres en soi, tant qu'on n'a souci que de la liberté et de l'orgueil nécessaires à l'artiste, — peut sembler absurde et dangereux quand on songe que les livres, les statues, les tableaux et les musiques n'existent pas seuls dans un monde vide. Car s'il est vrai que les images, les sentiments, les sensa-

tions que ces œuvres suggèrent, sont faits pour surgir dans l'esprit d'hommes dont la vertu ou le crime importent à leurs semblables, s'il est vrai que ces images et ces sentiments influent sur la nature et la force de leur âme, il ne saurait être admis que, socialement, toute œuvre d'art paraisse innocente, soit pour la cité, soit plus profondément, pour le bien même de la race. En art, il n'est pas de critérium qui permette de décider entre le mérite d'œuvres également intenses d'émotions, également parfaites d'expression : mais il en est un pour le législateur et pour l'anthropologiste. Ceux-ci distingueront entre les ouvrages qui tendent à suggérer des sentiments qui doivent décroître, s'il faut que la race ou l'État vive, et ceux qui contribuent au contraire à rendre l'homme plus sain, plus joyeux, plus moral, plus noble. C'est seulement par des considérations de cette sorte qu'il est permis de préférer l'art grec à l'art gothique, la peinture de Titien

et de Michel-Ange à celle des primitifs, la musique de Mozart à celle de Wagner, le naturalisme étranger au naturalisme français. En art ces manifestations se valent ; socialement, seulement, on peut les subordonner, en usant d'une distinction qui se fonde non sur leur beauté, mais sur leur bonté, non sur le goût, mais sur l'hygiène [1].

Ces considérations nous amènent à donner de l'œuvre d'art une définition dernière qui modifie en partie ce que nous avons dit au début de cet ouvrage: l'œuvre d'art est en résumé un ensemble de moyens et d'effets esthétiques tendant à susciter des émotions qui ont pour signes spéciaux de n'être pas immédiatement suivies d'acte, d'être formées d'un maximum d'excitation et d'un minimum de peine et de plaisir, c'est-à-dire, en somme, d'être fin en soi et désintéressées ; l'œuvre d'art est un ensemble de signes révélant la cons-

1. Voir Fechner. *Vorschule der Aesthetik*.

titution psychologique de son auteur ; l'œuvre d'art est un ensemble de signes révélant l'âme de ses admirateurs qu'elle exprime, qu'elle assimile à son auteur et dont, dans une faible mesure, elle modifie les penchants, à cause soit de sa nature, soit de son espèce. L'esthopsychologie est la science qui, se servant de la première de ces définitions, en développe la seconde, la troisième et la quatrième, qui, partant ainsi de notions esthétiques, aboutit à l'analyse puis à la synthèse, à la connaissance complète de l'un des deux ordres des grands hommes, les grands artistes, et à la connaissance plus vague des vastes groupes sociaux agrégés à ceux-ci par admiration, par similarité.

III

La critique. — On aura puisé dans les pages qui précèdent une représentation de la critique qui diffère dans une large mesure de

la façon dont on la conçoit d'habitude. Partie des maigres et médiocres essais d'un La Harpe, devenue les articles gracieux, étriqués et de mince importance de Sainte-Beuve, relevée par M. Taine au rang d'un moyen d'enquête sociale et employée ainsi, avec une incontestable hauteur de talent et de science, à l'étude de tout le développement de l'Angleterre, elle nous paraît atteindre, par une série de vues nouvelles, à l'un des points culminants de toute la série des sciences de la vie, qui ne forment en définitive par leur but et leur union qu'une immense anthropologie.

La critique scientifique des œuvres d'art par un système d'interprétation de signes que nous avons exposé, dresse en pleine lumière des hommes formant l'une des deux phalanges qui résument en elles toute l'humanité et la représentent. Si l'on conçoit la suite des sciences qui, prenant la matière organique à ses débuts, dans les cornues des chimistes ou l'abîme des mers, en conduisent l'étude à

travers la série ascendante des plantes et des animaux, jusqu'à l'homme, le décrivent et l'analysent dans son corps, ses os, ses muscles, ses humeurs, le dissèquent dans ses nerfs, sa moelle, son cerveau, son âme enfin et son esprit ; si, abandonnant ici l'homme individu, on passe à la série des sciences qui étudient l'être social, de l'ethnographie à l'histoire, on verra que ces deux ordres de connaissances, les plus importantes sans aucun doute, et celles auxquelles s'attache l'intérêt le plus prochain, se terminent en un point où ils se joignent : dans la notion de l'homme individu social, dans la connaissance intégrale, biologique, physiologique, psychologique de l'individu digne de marquer dans la société, constituant lui-même par ses adhérents et ses similaires un groupe notable, propageant dans son ensemble particulier ou dans l'ensemble total, ces grandes ondes d'admirations, d'entreprises, d'institutions communes qui forment les États et agrègent l'humanité. Dans

l'esthopsychologie des littérateurs, dans la psychologie biographique des héros, ces hommes sont mis debout analysés et révélés par le dedans, décrits et montrés par le dehors, reproduits à la tête du mouvement social dont ils sont les chefs, érigés, eux et leurs exemplaires, un et plusieurs, individus et foules, en des tableaux qui, basés sur une analyse scientifique nécessitant le recours à tout l'édifice des sciences vitales, et sur une synthèse qui suppose l'aide de toute la méthode historique et littéraire moderne, peuvent passer pour la condensation la plus haute et la plus stricte de notions anthropologiques que l'on puisse accomplir aujourd'hui.

L'esthopsychologie, la science des œuvres d'art considérées comme signes, accompagnée de la synthèse biographique et historique que nous venons d'esquisser, dépeint des hommes réels, des hommes de fortune médiocre ou élevée, ayant vraiment vécu dans un entou-

rage véritable, ayant coudoyé d'autres hommes en chair et en os, étant enfin des créatures humaines, avec, pour parler comme Shylock, des yeux, des mains, des organes, des dimensions, des sens, des affections, des passions, tout comme les vivants que l'on rencontre aujourd'hui sous nos yeux. Les penchants que les travaux analytiques révèlent en eux, la sensibilité que ces êtres montrent, l'enchaînement divers des mobiles, des actes, des pensées, des impressions causées par les événements, des dispositions maintenues malgré les hasards de la carrière, sont des faits psychologiques vrais, comme sont vrais aussi les détails extérieurs de leurs vie, leur visage, leur teint, leur gesticulation, leurs façons de vivre, de se vêtir, de mourir. Qui ne mesure, à l'énoncé seul de ce caractère de vérité, la supériorité des figures humaines montrées ainsi, sur les meilleurs dessins de personnages fictifs, dans les romans et dans les drames?

Comparée de même à l'histoire des héros,

la critique scientifique des œuvres d'art procure également des connaissances plus importantes et plus sûres. Tandis que la première ne donne de l'homme que des actes extérieurs et bruts, la seconde nous fait pénétrer dans toute la complexité de sa pensée et de son émotion. L'histoire ne nous fournit sur les mobiles, sur les paroles des personnages qu'elle raconte, que des indications incertaines, fondées sur des relations de témoins toujours inexacts, incomplets, altérant inconsciemment ou non la vérité, et rendant mystérieuses et brouillées les plus grandes figures du passé. Au contraire, les données principales sur lesquelles se base l'esthopsycologie ont ceci de particulier, qu'elles sont nécessairement et pour ainsi dire automatiquement véridiques. Aucun artiste ne peut ne pas se mettre dans son œuvre ; aucun n'a songé et n'aurait pu parvenir à falsifier cet aspect de sa nature intime qui gît au fond de toute œuvre ; tant qu'ils s'appliqueront à la tâche

ardemment poursuivie d'exprimer quelque face nouvelle et poignante du beau, de frapper l'âme humaine en quelque place vierge d'émotion, ils seront empêchés, s'ils veulent atteindre le but, de dissimuler la grandeur, la beauté et l'aspect de leur propre âme, dont la communication même, impudique ou discrète, est la condition de la pénétration de leur œuvre dans l'âme d'autrui.

Que l'on considère en outre que de plus en plus, à mesure que la civilisation s'affine, à mesure que les hommes deviennent plus paisibles et plus vertueux, les actes absorbent une moindre partie de l'énergie, et ont derrière la nature brute de la volonté qu'ils expriment, un arrière-fonds plus ténébreux de pensées et d'émotions qu'ils sont impuissants à signifier. La biographie pure, si elle suffit à nous expliquer un Alcibiade ou un Alexandre, un César même et à peine, ne parvient déjà plus à nous donner le sens intime ni de Frédéric le Grand, ni de Napoléon Ier, ni

de M. de Bismarck; il faut la correspondance et les œuvres littéraires de l'un, le mémorial, les bulletins, les lettres, les paroles de l'autre; la correspondance ou les discours parlementaires du chancelier; or le recours à ces ressources est du domaine de la critique scientifique, qui demeure ainsi, en somme, avec tous les auxiliaires dont elle s'entoure, le moyen le plus efficace de connaître tout entiers les esprits dont l'existence a compté et dont la gloire consiste à se survivre.

Enfin, saisissant ainsi des intelligences telles quelles, les analysant avec une précision et une netteté considérables et les replaçant ensuite par une minutieuse synthèse dans leurs familles, leurs patries, leurs milieux, l'esthopsychologie, un ensemble d'études particulières de cette science, sont appelés à vérifier les plus importantes théories de ce temps sur la dépendance mutuelle des hommes, sur l'hérédité individuelle, sur l'influence de l'entourage physique et social.

Nous avons montré que dans l'état actuel de nos connaissances, et dans la forme absolue de ces théories, l'hérédité individuelle et l'ascendant du milieu ne s'exercent pas avec une telle régularité que l'on puisse ni en constater invariablement ni en prévoir les effets. Une enquête minutieuse sur une centaine de grands hommes de tout ordre et de tout pays fournira probablement des confirmations exactes à nos critiques et permettra de mesurer avec une certaine approximation, l'effet de ces deux forces qui s'exercent, sans doute, mais avec des résultats d'autant moins discernables que la complexité sociale s'accroît, c'est-à-dire, en somme, en raison inverse de la civilisation

IV

Résumé. — L'esthopsychologie est donc une science ; elle a un objet, une méthode, des résultats, des problèmes. Une analyse estho-

psychologique se compose de trois parties essentielles : d'une analyse des composants d'une œuvre, de ce qu'elle exprime et de la façon dont elle exprime ; d'une hypothèse psycho-physiologique construisant au moyen des éléments précédemment dégagés, l'image, la représentation de l'esprit dont ils sont le signe, et établissant, si possible, les faits physiologiques en corrélation avec ces faits psychologiques. Enfin, dans une troisième partie, l'analyste écartant la théorie insuffisante de l'influence de la race et du milieu qui n'est exacte que pour les périodes littéraires et sociales primitives, considérant l'œuvre même comme le signe de ceux à qui elle plaît, et tenant en mémoire qu'elle est d'autre part le signe de son auteur, conclut de celui-ci à ses admirateurs.

Ces trois parties donnent, chacune, des ordres divers de notions. La première, en décomposant les œuvres d'art en leurs éléments, et en étudiant le jeu des bons moyens

d'expression et des émotions exprimées, fournira à l'esthétique un grand nombre de faits et permettra de fonder les généralisations futures de cette science sur de larges assises d'observations. D'autre part, ces moyens et ces effets ne pouvant êtres étudiés qu'en vue de l'émotion qu'ils produisent, conduiront à des notions ressortissant à la psychologie. La seconde partie de l'analyse critique se rapporte également à la psychologie générale, avec cet indice particulier qu'elle aboutit non pas à des connaissances sur le mécanisme mental humain moyen, mais bien sur l'âme d'êtres humains individuels, ayant réellement existé, observés par le dehors sur leurs manifestations, et intéressants à connaître, en leur qualité d'êtres supérieurs. Enfin, un troisième ordre de connaissances, extraites de la notion de la relation entre l'œuvre et son admirateur, nous permet de fonder cette science qui jusqu'ici n'existait que de nom : la psychologie des peuples. Nous savons

remonter d'un livre à son lecteur, d'une symphonie à ses auditeurs, et nous pouvons déterminer en gros, mais cependant avec une suffisante exactitude, d'une part, l'organisation psychologique que présuppose la jouissance de telle œuvre d'art, et de l'autre, la fréquence de cette organisation dans un groupe national ou de classe donné. Même, en vertu de la substitution qui peut s'opérer entre une émotion réelle et une émotion esthétique, en vertu de l'affaiblissement de force active que cause chez un individu ou un peuple la prévalence des sentiments esthétiques, nous pourrons, par l'analyse, arriver à connaître et l'intensité et la nature de la volonté, dans un ensemble social possédant un art. Par ce point, l'esthopsychologie touche à l'éthique, et tranche définitivement la question des rapports de l'art et de la morale.

En résumé l'esthopsychologie constitue, par ses analyses et avec la psychologie des grands hommes d'action, la psychologie appliquée des

peuples et des individus. Elle occupe, dans la science, la région située entre l'esthétique, la psychologie, la sociologie et la morale. Recourant aux méthodes de la paraphrase, de la biographie, de la reconstitution du milieu que nous avions tenus à l'écart de l'exposé des moyens d'étude directs, l'esthopsychologie arrive à reconstituer dans leurs apparences l'œuvre d'art et les êtres qu'elle a définis, après en avoir disséqué l'organisme esthétique et mental en vue de les connaître. Considérant plus particulièrement les relations de l'artiste avec son groupe d'admirateurs, nous avons reconnu qu'au lien de dépendance qui unit ces deux facteurs, on peut assimiler les rapports qui existent entre les grands hommes et la masse pour l'accomplissement d'une entreprise. Ce rapport dépend, selon nous, du principe de l'imitation entre organismes psychiques semblables, qui est une variété particulière du fait de la répétition, et qui semble être la forme de ce fait, propre à la société humaine,

beaucoup plus que l'hérédité. Résumant enfin ces procédés de synthèse et les considérations antérieures sur l'analyse, nous avons aperçu dans l'esthopsychologie complète, le moyen le plus puissant que nous possédions pour connaître des individus ou des groupes humains, et la science par conséquent dont il faut attendre l'établissement de lois valables pour l'homme social. Le but de ce travail sera atteint s'il démontre la possibilité de pareils travaux et s'il en suscite.

APPENDICE

PLAN D'UNE ÉTUDE COMPLÈTE D'ESTHOPSYCHOLOGIE

Ayant exposé la méthode et le but de la critique scientifique avec le plus d'exemples et le plus de faits probants que nous avons pu, il reste à l'appliquer et à l'atteindre. La démonstration de l'exactitude d'une théorie et du prix d'une méthode ne peut se faire qu'en les employant à résoudre quelque vaste problème. Nous comptons faire prochainement cette preuve. Il convient cependant de joindre dès maintenant à ce travail un exemple qui montre son utilité pratique. Voici donc le plan d'une analyse d'esthopsychologie complète, pour

laquelle nous avons choisi l'un des génies littéraires les plus complexes et les plus vastes de notre temps : Victor Hugo.

Nous donnons cette sorte de schema à titre d'éclaircissement, sans aucun développement et sans citations. Il se base cependant sur une lecture prolongée, sur un amas de notes, et sur un article paru en décembre 1884, dans la *Revue indépendante* (première série).

I

ANALYSE ESTHÉTIQUE

A. LES MOYENS

A' LES MOYENS EXTERNES

1° Vocabulaire : Universel, avec prédominance de mots indéfinis.

2° Syntaxe : Lâche, abrupte, avec prédominance d'ellipses.

3° Composition : (*Des paragraphes et des œuvres.*) a) Par répétition; varia-

tion de la même idée en suites de phrases de sens identique.

b) Par double répétition ; variation de deux idées adverses en phrases antithétiques.

4° TON : Révélateur, tendu, enthousiaste, bizarre.

5° PROCÉDÉS DE DESCRIPTION : a) *Des lieux et des gens :*

 a') Par tentative d'expression immédiate et totale, sans détaillement, au moyen de répétitions ;

 b') Par antithèse, c'est-à-dire par tentative d'expression immédiate et totale, corroborée par expression accolée du contraire.

b) *Des âmes :* Par description directe, par explication ;

c) *Des idées abstraites :* Par métaphores, transposition en images.

B′ MOYENS INTERNES

6° Sujets préférés : *a) Époques :* Le moyen âge, l'antiquité orientale, l'époque moderne, pittoresque ou hideuse; caractères communs : le bizarre, le coloris.

b) Lieux : La mer, les forêts, les villes, la cathédrale, le château, le bouge; caractères communs : le mystérieux, le ténébreux, l'infini, le coloris, l'indistinct.

c) Moments : La nuit, le soir, l'ombre les crises, le trouble; mêmes caractères communs.

d) Personnages : a′; extérieur :

* Simples; beauté, laideur absolues;

** Doubles; beauté sinistre, laideur bonne;

*** Beaux costumes, belles loques, coloris;

b′) intérieur :

- * Ames simples à répétition d'actes ;
- ** Ames doubles à actes antithétiques ;
- *** Ames doubles par volte-faces subites.

e) *Sujets abstraits :*

- *a′)* Vers à propos de rien, sujets nuls ;
- *b′)* Sujets indifférents, vers à propos de tout, versatilité ;
- *c′)* Développement de lieux communs ;
- *d′)* Humanitarisme, socialisme, optimisme, idéalisme et panthéisme vagues ;
- *e′)* Aspects grandioses, mystérieux ou bizarres, de la légende, de l'histoire ou de la vie.

B. LES EFFETS

(Synthèse des moyens)

Effet général exaltant, par : *a)* Richesse, éclat du style (1°)[1] ;

b) Imprévu de la syntaxe (2°) ;

c) Imprévu des métaphores et leur clarté (5° *c*) ;

d) Coloris violent des époques et des lieux ; (6° *a, b, da′* ⁓).

e) Simplicité des personnages (5° *b*, 6° *d a′* et *b′*) ;

f) Humanitarisme et déisme optimiste (6° *e d′*) ;

g) Exaltation du ton (4°) ;

h) Saillie des objets par antithèse (3° *b*, 5° *a b′*, 6° *d a′* ⁑ et *b′*.)

2° Grandiosité amplifiante, par : *a)* Procédés de répétition (3° *a*, 5° *a a′*) ;

[1]. Les chiffres entre parenthèse indiquent les paragraphes de l'énoncé des « moyens » auxquels il faut se reporter comme preuve de ce qu'on avance ici.

b) Absence de détaillement (5° *a c.*) :

c) Lointain des époques (6° *a*, 6° *e e'*);

d) Clair-obscur des lieux (6° *b c*);

e) Simplicité des personnages (6° *d*);

f) Art général des développements ascendants ;

g) Ton (4°);

h) Sujets (6° *e e'*).

3° MYSTÈRE, par : *a)* Mots indéfinis (1°);

b) Ellipses (2°);

c) Tentative d'aperception immédiate, totale, peu claire (5° *a a'*);

d) Lointain des époques (6° *a*) et des sujets (6° *e e'*);

e) Vague métaphysique (6° *e d'* et *e'*);

f) Obscurité des lieux (6° *b, c*) ;

g) Ton (4°);

h) Prédilection générale pour les sujets et les situations où l'imagination n'est pas bornée par les faits, poétisme.

4° REDONDANCE, VIDE, IRRÉALISME INADÉQUAT PAR

SIMPLIFICATION, par : *a*) Vocabulaire (1°) ;

b) Trop de répétitions et d'antithèses verbales(3°,5° *a a'* et *b'*,6° *d a'* et *b'*);

c) Simplicité des âmes (6° *d b'*) ;

d) Vague des époques et des lieux (6° *a* et *b*);

e) Nullité fréquente des sujets (6° *e a'*, *b'* et *c'*);

f) Prédominance générale de l'expression sur l'exprimé.

5° ÉMOTION GÉNÉRALE DE SUSPENS ET DE SURPRISE par : *a*) Antithétisme général ;

b) Recherche du bizarre (6° *a*, 4°, 6° *da''''*).

6° ÉMOTIONS ACCIDENTELLES ET NÉGLIGEABLES de réalisme.

II

ANALYSE PSYCHOLOGIQUE

A. LES CAUSES

Résumé de l'analyse et de la synthèse esthétiques : Prévalence de l'élément mot sur l'élément idée.

Hypothèse explicative : Existence chez Victor Hugo d'une surabondance de mots restreignant le nombre des idées sensuelles, des percepts, et créant par contre des idées verbales, des concepts, ayant les caractères du mot même, dont elles sont le retentissement intérieur. (Geiger : *Sprache und Vernunft*. Lazarus : *Leben der Seele*. Steinthal : *Grammatik, Logik, und Psychologie*. Taine : *De l'intelligence*. Renan : *De l'origine du langage*.)

FAITS EXPLIQUÉS :

1° **Par la surabondance du mot :**

 Le vocabulaire.

 Faits de répétition de mots, d'actes.

 Variations sur sujets nuls.

 Effet exaltant.

 de grandiosité.

 de redondance.

 Ton.

2° **Par le caractère absolu des mots,** c'est-à-dire par le fait que le mot comprend un abstrait d'images absolument tranché :

 L'antithétisme général (des mots seulement pouvant être *opposés*).

 La syntaxe, le ton.

3° **Par le caractère borné des mots,** c'est-à-dire par le fait qu'un mot n'exprime qu'un petit nombre d'attributs généraux vagues d'une classe d'objets :

 L'aperception immédiate des choses sans détaillement.

 Simplicité des personnages.

Humanitarisme et idéalisme général optimiste.

Epoques et lieux connus verbalement.

Sujets et développements verbaux.

Grandiosité.

Irréalisme inadéquat.

4° Par le caractère signe du mot, c'est-à-dire par le fait qu'un grand nombre de mots sont de purs signes, auxquels aucune image ne correspond :

Abondance de mots indéfinis.

Ellipses.

Métaphores. (Substitution forcée de mots-images aux mots-signes.)

Métaphysique vague.

5° Par le caractère exagérant des mots, c'est-à-dire par le fait que le mot contient les caractères principaux d'une classe de choses portés à leur plus haut degré :

L'effet exaltant.

Le ton.

La grandiosité.

Simplicité des êtres.

> Beauté des lieux et des milieux.
>
> Développements ascendants.
>
> Caractère général de tension.
>
> Insouciance du sujet.

6° Par le fait que ce caractère du mot est le plus fort, là où aucune limitation expérimentale n'existe :

> Ton.
>
> Ténébrosité et lointain des lieux, des époques, des sujets.
>
> Mystère.
>
> Grandiosité.

Vérification de ces explications sur la série des ouvrages : Elles sont d'autant plus exactes que ces œuvres sont le moins appliquées à rendre la réalité.

B. INTERPRÉTATION PHYSIOLOGIQUE

Prédominance probable, dans l'organisme cérébral de Victor Hugo, des éléments figurés du langage et de la troisième circonvolution frontale.

III

ANALYSE SOCIOLOGIQUE

A. DÉTERMINATION DES CATÉGORIES D'ADMIRATEURS

(France, 1830-1888)

Pour les poèmes : Lettrés, liseurs.

> Parmi les lettrés : tous les romantiques, tous les parnassiens, quelques naturalistes, peu de romanciers idéalistes, aucun critique notable, journalistes.
>
> Parmi les lecteurs : une forte proportion de la jeunesse instruite.
>
> Vente : moyenne, relativement aux romans du même auteur, considérable en tant que poèmes.

Pour les drames : Lettrés, liseurs, gens du monde.

> Parmi les lettrés : les romantiques, moins de parnassiens, point de

naturalistes, quelques romanciers idéalistes ; point de critiques ; la plupart des feuilletonistes théâtrals et des journalistes.

Parmi les liseurs : faible proportion de l'extrême jeunesse instruite.

Parmi les gens du monde : les moins inaptes aux plaisirs littéraires, les Parisiens allant fréquemment au théâtre.

Représentations à succès déclinant.

POUR LES ROMANS : Lettrés, liseurs.

Parmi les lettrés : les romantiques, les parnassiens, quelques naturalistes, la plupart des romanciers idéalistes, tous les feuilletonistes romanciers, quelques critiques ; les journalistes.

Parmi les liseurs : la généralité, plus les femmes, le peuple.

Vente énorme : persistante pour les *Misérables* dans le peuple, pour

l'*Homme qui rit* dans le public lettré.

(ÉTRANGER, 1830-1888.)

Insuccès et inintelligence généraux, sauf en Angleterre, où un disciple, Swinburne, et en Italie.

Succès restreint, même dans ces deux pays.

B. CONCLUSIONS DES LIVRES SPÉCIAUX AUX CATÉGORIES SPÉCIALES

POUR LES POÈMES : Prédominance particulière des moyens de vocabulaire, de composition par répétition et par antithèse, de ton tendu et enthousiaste, de métaphores, d'époques, lieux, moments caractéristiques, de sujets nuls (avec mélange de grandiose), de vague idéalisme optimiste, d'effets de redondance et de simplification, avec les extrêmes du grandiose et du mystère.

Pour leurs admirateurs : Prédominance des particularités psychologiques, correspondant chez V. Hugo à ces moyens et ces effets, soit : verbalisme par surabondance de mots, caractère absolu des mots, leur caractère borné, exagérant, etc. Cette similarité est la plus forte chez les lettrés, en tant que les plus admirateurs.

Caractère verbal, général de toute la littérature poétique, française, contemporaine, avec adjonction de variations individuelles; verbalisme de Swinburne.

Pour les drames : Prédominance particulière ; (moyens) des époques et des lieux caractéristiques, des personnages préférés, versatilité des sujets ; (effets) de l'effet exaltant, de la grandiosité amplifiante, de la redondance, du vide, de l'irréalisme.

Pour leurs admirateurs : Verbalisme, les ca-

ractères absolus et bornés du mot. Irréalisme général du public des théâtres et des auteurs-poètes dramatiques ; préférence des décors aux âmes. Simplicité d'esprit. Enfantillage et sensualité, atonie.

Pour les romans : Prédominance ; (moyens) vocabulaire et syntaxe particulières, composition, ton, procédés de description, lieux, moments, personnages, sujets grandioses, humanitarisme le moins vague ; (effets) exaltant, grandiosité, mystère, irréalisme moindre, suspens et surprise, réalisme momentané.

Pour leurs admirateurs : Verbalisme ; tous les caractères du mot ; plus faible somme d'idées non verbales, ou, spécialement chez le peuple, présence de passions humanitaires et socialistes verbales encore, et impratiques.

CONCLUSIONS GÉNÉRALES

De 1830 à 1886, la plupart et les mieux doués des lettrés français ont accusé fortement ou faiblement une prédominance d'idées verbales sur les idées réelles ; les liseurs : une prédominance semblable moins accusée, atteignant spécialement la jeunesse ; les auditeurs théâtrals : une atonie et une infériorité mentale générale, marquée par un irréalisme, une inexpérience et une irréflexion complètes, accompagnées d'une prédilection sensible pour les moyens d'émotion purement sensuels ; les décors, les costumes, la sonorité des mots.

Les liseurs peuple : un verbalisme exalté, se traduisant par un idéalisme optimiste vague et humanitaire, mais impratique et non résultant de l'expérience ; peuple idéologue.

Ces faits psychologiques sont nationaux. Il serait facile d'en faire la démonstration par les faits sociaux et historiques de l'époque

contemporaine ; ils se sont traduits notamment par l'incapacité politique du peuple ouvrier ; par l'abaissement intellectuel des classes aisées ; par le romantisme plus ou moins accusé de toute la littérature française notable actuelle.

SYNTHÈSES

1° Synthèse artistique éparse dans les analyses ;

2° Synthèse biographique finale ;

3° Synthèse sociologique : le groupe romantique ; le groupe des romantisants ; phénomènes généraux du verbalisme national.

FIN

TABLE DES MATIÈRES

Avant-propos 1
Évolution de la critique...................... 5
La critique scientifique: analyse esthétique.... 23
 I. — Théorie de l'analyse esthétique; de l'œuvre d'art............. 25
 II. — Pratique de l'analyse esthétique. 43
 III. — L'analyse esthétique et les sciences connexes........... 57
La critique scientifique; analyse psychologique. 63
 I. — Théorie de l'analyse psychologique...................... 63
 II. — Pratique de l'analyse psychologique: faits particuliers...... 71
 III. — Pratique de l'analyse psychologique; faits généraux........ 83
 IV. — L'analyse psychologique et les sciences connexes........... 90
La critique scientifique; analyse sociologique.. 93
 I. — Théorie de l'analyse sociologique; le système de M. Taine...... 93

 II. — Pratique de l'analyse sociologique ; faits particuliers....... 128
 III. — Pratique de l'analyse sociologique ; faits généraux........ 149
 IV. — L'analyse sociologique et les sciences connexes............ 162

LA CRITIQUE SCIENTIFIQUE : LA SYNTHÈSE.......... 165
 I. — Synthèse esthétique............ 165
 II. — Synthèse psychologique........ 172
 III. — Synthèse sociologique.......... 180

LA CRITIQUE ET L'HISTOIRE.................... 185
 I. — Théorie générale de l'histoire ; l'artiste, le héros, la masse... 185
 II. — Applications pratiques ; définition dernière de l'œuvre d'art..... 200
 III. — La critique................ 210
 IV. — Résumé.................. 218

APPENDICE. — Plan d'une étude complète d'esthopsychologie 225

TOURS. — IMP. DESLIS FRÈRES.

www.ingramcontent.com/pod-product-compliance
Lightning Source LLC
Chambersburg PA
CBHW071524220526
45469CB00003B/636